高等院校艺术设计类系列教材

平面构成

王　静　赵惠英　董云峰　常文婷　主编

清华大学出版社
北京

内 容 简 介

构成是一个近代造型概念，平面构成则是构成的重要组成部分。平面构成开始作为我国普通艺术设计专业的一门基础课程，是我国中、高等艺术院校艺术设计专业的一个里程碑。

本书共分5章，对平面构成的基本含义、视觉表达要素和设计意图、设计构思表达与实现手法等进行了全面的介绍。平面构成基础视觉元素部分，主要从平面构成基础三要素点、线、面和图形、文字五个方面来讲解在设计构成中，各视觉表现元素的构成关系和各自的特征。平面构成元素构成关系方面，主要从平面构成的表现方法和表现形式来介绍关于平面构成的形式美法则和在设计中各元素间构成关系的具体实现方法。空间形式方面主要从三维立体空间的平面实现来讲解。在第5章中还介绍了关于平面构成在表现技巧方面的尝试。

本书内容翔实，语言概括简练，思路清晰，理论与实际相结合，并通过图例等设计范例比较全面地讲解了平面构成各方面的内容。本书适合作为高等院校相关专业本科生、研究生的教材，以及设计领域爱好者的参考用书。

图书在版编目(CIP)数据

平面构成/王静等主编. —北京：清华大学出版社，2022.4(2022.8重印)
高等院校艺术设计类系列教材
ISBN 978-7-302-60371-9

Ⅰ．①平…　Ⅱ．①王…　Ⅲ．①平面构成(艺术)—高等学校—教材　Ⅳ．①J511

中国版本图书馆CIP数据核字(2022)第047756号

责任编辑：魏　莹
封面设计：李　坤
责任校对：李玉茹
责任印制：曹婉颖
出版发行：清华大学出版社
　　　　网　　址：http://www.tup.com.cn, http://www.wqbook.com
　　　　地　　址：北京清华大学学研大厦A座　　邮　　编：100084
　　　　社 总 机：010-83470000　　　　　　　邮　　购：010-62786544
　　　　投稿与读者服务：010-62776969, c-service@tup.tsinghua.edu.cn
　　　　质量反馈：010-62772015, zhiliang@tup.tsinghua.edu.cn
　　　　课件下载：http://www.tup.com.cn, 010-62791865
印 装 者：三河市龙大印装有限公司
经　　销：全国新华书店
开　　本：190mm×260mm　　印　　张：9.75　　字　　数：244千字
版　　次：2022年4月第1版　　　　　　印　　次：2022年8月第2次印刷
定　　价：59.00元

产品编号：094203-01

Preface 前言

　　构成是一个近代造型概念，平面构成则是构成的重要组成部分，其发展变化一般与社会、科技和文化的发展及社会流行趋势的变化同步，因此，设计教育也总是处在动态的发展之中。平面构成的认识，主要来源于早期自然科学和哲学认识论的发展之后，人们开始认识微观世界，并逐渐关注事物的内部结构，这种认识的深化和转变同时也影响着造型艺术的发展。

　　平面构成是指将不同或相同形态的几个以上的单元重新组合成为一个新的单元，构成对象的主要形态，包括自然形态、几何形态和抽象形态。平面构成探讨的是二维空间的视觉表现形式，以及在设计中体验设计所追求及最终表达的功能性和审美性。平面构成以其特有的视觉形态和构成方式带给人们一种特殊的视觉美感。在平面构成的创作过程中，平面设计始终是由理性伴随着感性的富于社会发展及审美趋势的设计形式。在现代社会中，平面构成作为设计基础，已广泛应用于工业设计、建筑设计、平面设计、时装设计、舞台美术等领域。现代设计教育旨在培养学生的设计思维方法，拓展学生创作视野和创作方法，以适应社会的需求，能够在未来的设计中获得可持续发展，甚至成为引领设计潮流的新一代设计人才。

　　本书共分5章，对平面构成的基本含义、视觉表达要素，以及设计意图、设计构思表达与实现手法等进行了全面介绍。

　　第1章为概述部分，对平面构成的基本概念、平面构成的历史发展渊源及学生学习平面设计的目的作了详细介绍。

　　第2章介绍了学习平面构成设计中的基本视觉表现要素，主要从平面构成的基本三要素点、线、面和具有视觉表现的图形、文字五个方面来讲解平面构成设计中视觉表现元素的独特视觉表现特征。

　　第3章主要从平面构成元素的结构表达关系方面来讲解，介绍了平面构成的表现方法和表现形式，包括均衡、对称、重复、近似、渐变、特异、对比、发射、空间层次等。

　　第4章从平面构成的形态空间方面介绍了在平面构成设计中，平面设计的形态构成及空间立体效果的实现和尝试，包含平面空间中三维空间感的实现和错视等内容。

　　第5章从平面设计中形态的创造和肌理质感方面来介绍平面构成设计中的一种特殊的形式美感，也是在表达设计感受和设计意图上的一种特殊的表达方式。

　　本书由河北大学王静、山东师范大学赵惠英、河北工艺美术职业学院董云峰、河北农业大学常文婷共同编写。由于编者水平有限，书中难免有不足之处，欢迎同行和读者批评、指正。

<div align="right">编　者</div>

Contents 目 录

第1章

平面构成概述

 学习要点及目标

- 了解平面设计发展的历史渊源和发展方向。
- 了解平面构成的基本概念及平面构成在平面设计中的具体应用。
- 掌握平面构成在平面设计中所占的重要位置。

1.1 构成

1.1.1 构成的概念

构成贯穿我们的生活，存在于生活空间的方方面面，作为一种"美"的事物被人们所认识与推崇。

拓展阅读

构成是一种表现方式，也可以说是一种表现语言的集合。构成作为一个纽带，促使事物间美的关系的形成。

从理论上来说，构成是按照美的视觉效果，根据一系列理论，如力学原理、美学及心理学等，对事物形态等进行重新组合及编排，以理性、逻辑推理与对事物的直观感受和感觉来进行美的研究及构造。它不仅是对美的事物的理性编排和组合，还包含设计者对所设计事物的独特的美的感受。所以说，构成设计是理性与感性的结合。

在构成的历史发展中，按照其表现方式与研究方向的不同，又可将其分为多种，其中最常见的为色彩构成、平面构成及立体构成，如图1-1所示。立体构成主要研究事物的三维立体表现；色彩构成应用于所有的设计，无论是有彩色设计还是黑白的无彩色设计，都是色彩构成的研究范畴；平面构成是研究二维平面的设计规律和表现方法方式，研究二维平面中基本造型的规律和特征。

构成 { 平面构成　立体构成　色彩构成

图1-1　构成分类

现在我们所学习与认知的构成，主要是探讨构成的形式规律和纯形态的表现。构成曾一度被定义为一种非具象、非再现的纯几何形的空间结构，以几何性、数学性的纯抽象形态来研究以产品功能性为主题的设计理论，这也是在包豪斯设计理论的历史影响下产生的构成设计思想。

本书讲解的平面构成主要研究探讨二维平面空间中元素的组织结构形式，基本上任何设计学科都会涉及平面二维空间造型艺术，因此，作为"三大构成"之首，它具备了综合性的构成表现特点，融合了各设计学科对于造型表现的基础，也包含了艺术与设计对于造型的理解。平面构成研究的是造型的视觉表达形式，从理论的角度来进行构成形态的抽象概括表现，探讨元素间的内在联系及形式表现方式。

1.1.2 平面构成与平面设计

平面，是相对于我们生存的三维空间而言的二维空间概念。平面构成是我们在正常的三维空间里，更多地强调在二维空间中进行美的视觉表现与视觉享受。平面构成是关于二维空间中设计规律和设计方法的理论课程，从纯粹的美学评赏和视觉心理的角度找寻组成平面视觉美的各种可能性和可行性，同时，也包含平面设计的思维方式及平面设计的可行性。在这

样的二维空间里进行的艺术设计及造型艺术，就是平面设计，如图1-2所示。

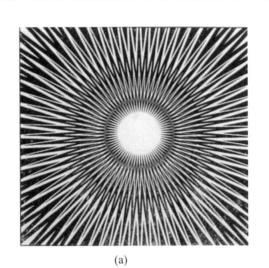

(a)

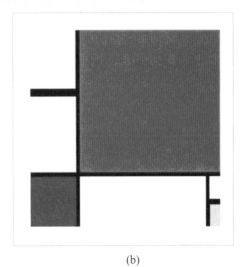

(b)

(c)

(d)

图1-2　平面构成与平面设计作品

平面构成是研究形态组合和构成规律的基础设计课程，是一种理性化的设计基础模式，注重培养设计的思维方式和造型设计的表达能力、创造能力。平面构成可以抛开具体事物形态的拘束，以最简单、单纯的视觉元素为基本形态，从图形自身的变化组合形式、视觉元素和构成的基本规律去组成平面的结构关系，从而达到想要表达的设计意图和作者本真情感的流露。

 拓展阅读

在长期的研究中，通过对平面设计表达方式的总结和归纳，得到平面构成及设计的基本规律和基本方法。经过具体的、平面化的、专业的设计理论，使平面设计能够从视觉上、心理上和审美上得到组合美。

构成设计，是为我们的日常生活需求而服务的，与我们的生活息息相关，我们各个方面都离不开它，处处需要美的事物的存在，所以说，技术和艺术、理性和感性的完美结合才是设计思想在设计教育中坚固的基础。平面构成作为设计的一门基础课程，决定着平面设计课程的表现方法和表现方式，构成课程学习的思维方式对之后的设计实践起着关键作用。平面构成是对平面设计的理性思维训练和构成分析过程，平面设计是对构成环节学习理性思维和构成分析的应用与检验。

平面构成运用于平面设计，平面设计存在的形式多种多样，有广告设计、标志设计、网页设计、包装设计、书籍装帧设计等，如图1-3所示。它的最终表现方式是具体的、直观的、生动的、富有独特美的视觉的设计表现，并不同于构成设计中抽象的点、线、面的结合，它体现的是设计的结果，不同于构成设计中对思维过程和思维方式的表现。

(a) 平面构成设计应用于网页设计

图1-3 构成应用于各种设计中

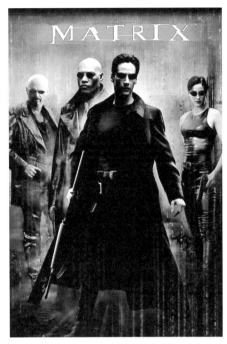

(b) 平面构成设计应用于海报广告设计

(c) 平面构成设计应用于标志设计

(d) 平面构成设计应用于包装设计

图1-3 构成应用于各种设计中(续)

(e) 平面构成设计应用于书籍装帧设计

图1-3 构成应用于各种设计中(续)

构成是以理性和抽象的视觉元素——点、线、面进行设计的思考和尝试构思，探寻平面设计的规律和一般方法，为平面设计的实现提供理论指导。

所以说，平面设计是在平面构成的抽象思维的指导下，在理论的基础上用各种生动具体的视觉形象替代抽象的符号元素，从而实现所想要表现的设计效果。由于构成是理性的有规律的思维活动，因此，构成理论的研究有利于多方面地探讨平面设计的思维方向和表现方式，有利于设计表现方式的确定和设计意图的实现。平面设计的实现不再是偶然的灵感的突现，而是在构成理论、抽象思维过程和具体思维表现形式的完美结合下的产物。总之，平面设计是平面构成的具体实现、实施，平面构成是平面设计的思想导向、理论指导。

《1945年的胜利》海报

背景介绍：

海报《1945年的胜利》是著名平面设计师福田繁雄的作品。福田繁雄教授是世界三大平面设计师[福田繁雄教授(日)与岗特兰堡(德)、切瓦斯特(美)并称"世界三大平面设计师"]之一，他的设计理念及设计作品享誉世界，对20世纪后半叶的设计界产生了深远影响，在现行的平面设计教材中几乎都能发现他的作品。福田繁雄被誉为"五位一体的视觉创意大师"，

即多才多艺的全能设计人、变幻莫测的视觉魔术师、推陈出新的方法实践家、热情机智的人道关怀者、幽默灵巧的老顽童。

分析：

如图1-4所示，1975年设计的《1945年的胜利》这张海报，采用类似漫画的表现形式，创造出一种简洁、诙谐的图形语言，描绘一颗子弹反向飞回枪管的形象，讽刺发动战争者自食其果，含义深刻。这张纪念第二次世界大战结束30周年的海报设计，获得了国际平面设计大奖。其设计作品中的这种幽默、风趣，能带给观者一种视觉愉悦。

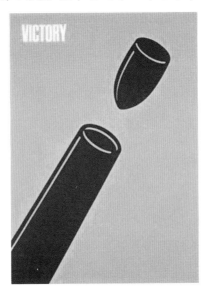

图1-4 　《1945年的胜利》海报

1.2　构成的渊源

构成设计的开始与发展，可上溯到俄国十月革命后兴起的"构成主义"运动。构成主义运动的兴起，影响了工业、建筑、电影、绘画、雕塑、工业设计和平面设计等一系列行业，其首要的三个基本原则——技术性、机理、构成，开始深入各个行业的发展，其中技术性代表了运用于社会的实用性，机理代表了对于设计材料的深刻理解和深入研究认识，构成象征着视觉语言的组织和创建。之后，随着俄国构成主义运动人员的外出交流旅行，俄国的构成主义思想和主要观念被带到了西方，并产生了很大的反响和震撼，尤其是当时的德国。

20世纪初，在德国，构成首次作为设计造型的基础课程出现在一所造型艺术学院——包豪斯造型学院，并且在造型艺术设计史上写下了辉煌的篇章。它的成立标志着现代设计的诞生，对世界现代设计的发展产生了深远影响。包豪斯造型学院也是世界上第一所完全为发展现代设计教育而建立的学院，如图1-5所示。"包豪斯造型学院的出现与发展，是对艺术教育界的一场革命，世界也随它而动，进入20世纪新的纪元、新的生命。"可以说包豪斯造型学院的发展，奠定了现代工业设计的发展模式。

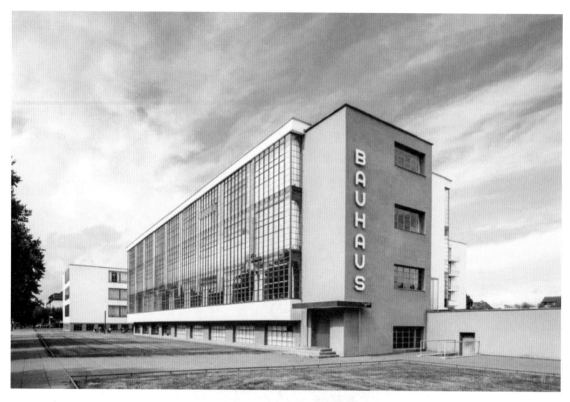

图1-5 包豪斯造型学院校舍

在设计理论上，包豪斯提出了三个基本观点：①艺术与技术的新统一；②设计的目的是人而不是产品；③设计必须遵循自然与客观的法则来进行。相关设计作品如图1-6所示。

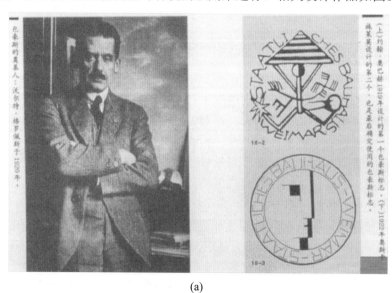

(a)

图1-6 包豪斯时期作品

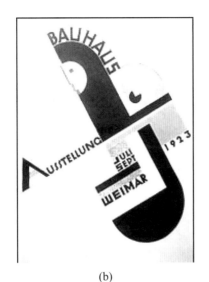

(b)

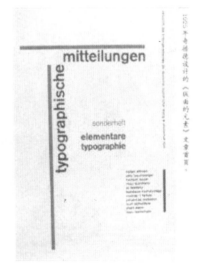

(c)

图1-6　包豪斯时期作品(续)

　　不过，包豪斯过于重视构成主义理论，强调形式的简约，突出功能与材料的表现，忽视了人对产品的心理需求，影响了人与产品之间的情感和谐，如图1-7所示。

　　比利时设计家亨利·凡·德·威尔德是画家出身，后来也当过建筑师，1890年他深感市场的所有用品都"形态虚伪"，立志毕生从事设计活动和设计改革，19世纪末，他就指出"技术是产生新文化的重要因素""根据理性结构原理所创造出来的完全实用的设计，才是实现美的第一要素，同时也才能取得美的本质"，他提出了技术第一性的原则，并在产品设计中对技术加以肯定，主张艺术与技术相结合，反对纯艺术。1902—1903年，威尔德广泛地进行学术报告活动，并发表了一系列文章，从建筑革命入手，涉及产品设计，传播新的设计思想。

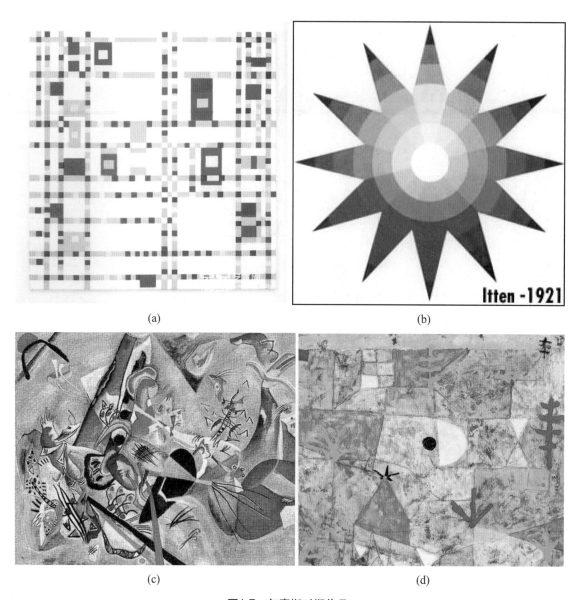

(a)

(b)

(c)

(d)

图1-7　包豪斯时期作品

🔑 拓展阅读

　　1906年，威尔德考虑到设计改革应从教育着手，于是前往德国魏玛，被魏玛大公任命为艺术顾问，在他的倡导下，终于在1908年把魏玛市立美术学校改建成市立工艺学校，这个学校成为包豪斯设计学院的前身。

　　威尔德到魏玛之后，思想有进一步的发展，他认为，如果机械能运用得当，可以引发设计与建筑的革命，应该做到"产品设计结构合理，材料运用严格准确，工作程序明确清

楚"，以这三点作为设计的最高准则，达到"工艺与艺术的结合"。在这一点上，他推进了现代设计理论的发展。

包豪斯设计学院是由艺术家、建筑师等组成创建，以建筑和工业设计等造型设计为主要内容，强调造型与艺术的结合、技术与艺术的结合，旨在克服传统的设计、绘画、建筑、雕塑等造型表现的无联系的孤立状态，就是要把美术家从游离于社会的状态中拯救出来，使造型活动成为一个新的整体。让艺术抽象想法与实际操作、材料技术进行无缝结合，主张画家、雕塑家首先是一位手工艺匠人，要求技艺与构思进行结合，在造型活动中努力做到技术与艺术的完美结合，使之成为一个整体。其知识与技术并重、理论与实践同步的教育体系至今还影响着世界设计教育。包豪斯设计学院建立初始，就提出"艺术与技术新统一"的崇高理想，广招贤能，聘任艺术家与手工匠师授课，形成艺术教育与手工制作相结合的新型教育制度。

纳吉将构成主义要素带进了基础训练，强调形式和色彩的客观分析，注重点、线、面的关系，客观地分析两维空间的构成，并进而推广到三维空间的构成上，为工业设计教育奠定了三大构成的基础，同时也意味着包豪斯开始由表现主义转向理性主义。

在设计理论上，包豪斯提出了三个基本观点：①艺术与技术的新统一；②设计的目的是人而不是产品；③设计必须遵循自然与客观的法则来进行。这些观点对于工业设计的发展起到了积极的作用，使现代设计逐步由理想主义走向现实主义，即用理性的、科学的思想代替艺术上的自我表现和浪漫主义。这三个基本观点，是包豪斯教学的精髓，也是影响后来设计教育的理论指导。

在我国早期就有一些赴欧洲学习的艺术家提倡包豪斯的教育思想和设计体系，由于当时我国经济落后，设计在教育领域没有得到足够的重视。改革开放以来，我国经济、科技高速发展，艺术设计不再是陌生及稀缺的名词，包豪斯的设计教育思想和设计理念开始在我国受到重视，平面构成开始成为我国设计教学的基础课程。

现在，我们不仅接受了包豪斯"艺术与技术相统一"的设计理念，而且继承了包豪斯学院把构成作为设计基础造型活动的教学方法。包豪斯的成功为我们提供了许多在教育模式上值得学习和借鉴的经验。我们更应该在设计的道路上紧随社会的进步，不断更新观念，积极创立新的设计思维。

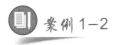 案例 1-2

"包豪斯风格"案例赏析

背景介绍：

包豪斯的创始人格罗佩斯在其青年时代就致力于德意志制造同盟。他区别于同时代人的是，以极其认真的态度致力于美术和工业化社会之间的调和。格罗佩斯力图探索艺术与技术的新统一，并要求设计师"向死的机械产品中注入灵魂"。他认为，只有最卓越的想法才能证明工业的倍增是正当的。格罗佩斯关注的并不局限于建筑，他的视野面向美术的各个领域。文艺复兴时期的艺术家，无论是达·芬奇还是米开朗琪罗，他们都是全能的造型艺术

家，集画家、雕刻家甚至是设计师于一身，而不同于现代社会中分工具体化了的美术家。包豪斯对建筑师们的要求，也就是希望他们是这种"全能造型艺术家"。包豪斯的理想，就是要把美术家从游离于社会的状态中拯救出来。

分析：

在造型设计中，包豪斯反对脱离实用性和大众的纯艺术，强调作品的美学和理性，开创了内部重视功能、外部重视结构的合理造型活动，开始讲究一种简洁美，运用单纯的点、线、面来表现，形成了一种简明的适合大机器生产方式的美学风格。包豪斯设计理念认为任何装饰在当时都是一种多余，重视简洁的线条，清晰明确的逻辑，实用的功能，也强调现代设计形式由造型原料与目的决定，功能性放在了很重要的位置，使设计摆脱了玩形式的弊病，走向真正提供方便、实用、经济、美观的设计体系，为现代设计奠定了坚实的发展基础。如图1-8所示充分体现了包豪斯设计风格。

(a) (b)

(c) (d)

图1-8　包豪斯观念影响下的作品

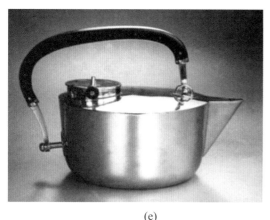

<center>(e)　　　　　　　　　　　　　　(f)</center>

<center>图1-8　包豪斯观念影响下的作品(续)</center>

1.3　学习平面构成的目的

学习平面构成，即学习构成能力、学习对事物的把握创作能力。现在各高校开设平面构成课程，旨在培养学生对物态的构成表现能力，同时也培养学生的抽象思维能力，以把握事物间的构成关系，加强对形态的再组织、再创造能力，简单来说，就是创造力的培养。

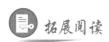 拓展阅读

平面构成的学习是建立在设计作品的具体应用上的，而其最终目的是创作出符合人的视觉享受的美的作品。

在生活中，当看到某一个作品时，怎么看都觉得怪怪的，不是那么精细，不是那么生动合理，总是感觉它不舒服，那就是这个作品创作得"不到位"；当看到一件作品，有看过之后还想再看一次的冲动，觉得无论从空间或是细节、造型还是整体感觉上都能给人好的视觉感受。这就说明，一个好的设计作品，是应该符合人类的视觉审美习惯，符合人类的视觉审美感受。如果说进行设计创作是在思量一个故事怎么讲的话，那么，学习平面构成的种种表现方式、表现形式，了解平面构成的基本要素等，都是为了把这个故事讲得生动、讲得感人。

现在，知识与技术对于造型能力的培养是必要的，然而，如果只是单纯的艺术构思、简单生硬的想法，便不可能灵活地运用于构成设计中，也不会应用到实际作品的构成与创造中。

平面构成课程的学习，首先使学生熟练掌握平面设计的基本技法及其表现形式的基本原理，熟练掌握平面构成视觉设计语言的运用，了解事物间的有机关系；其次是对学生思维方式的训练，改变其常规的思维方式，学会用多角度、多方式的观察方法进行构成分析，从而可以进行深度的构成设计，将技术与丰富的想象思维结合，加之学习中对颜色、形态的构成力的培养，形成对事物独特的敏感性，并将之升级至二维空间造型平面设计中的整体构成能力。

所有对于平面构成设计进行的练习与训练，并不能说是学习平面构成的目的，学习平面构成的最终目的是应用，就是将学到的平面构成原理、形式法则应用到实践中，完成平面设计或其他设计作品，使其符合人的视觉感受，让其产生对于设计作品的视觉认同及心理认同，在不断的学习和实践中加深对平面构成的认识和理解。

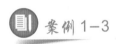 案例 1-3

综合案例解析：苏州园林

苏州园林是有重大成就的古典园林建筑。苏州园林又称"苏州古典园林"，以私家园林为主。苏州古典园林溯源于春秋，发展于晋唐，繁荣于两宋，全盛于明清。到清末，苏州已有各色园林170多处，现保存完整的有60多处，对外开放的园林有19处。1997年，苏州古典园林作为中国园林的代表被列入《世界遗产名录》，被誉为"咫尺之内再造乾坤"，是中华园林文化的翘楚和骄傲。

作为苏州古典园林典型例证的拙政园、留园、网师园和环秀山庄，产生于苏州私家园林发展的鼎盛时期，以其意境深远、构筑精致、艺术高雅、文化内涵丰富而成为苏州众多古典园林的典范和代表。

如图1-9所示，苏州古典园林宅园合一，可赏，可游，可居，这种建筑形态的形成，是在人口密集和缺乏自然风光的城市中，人类依恋自然，追求与自然和谐相处，美化和完善自身居住环境的一种创造。拙政园、留园、网师园、环秀山庄这四座古典园林，建筑类型齐全，保存完整，系统而全面地展示了苏州古典园林建筑的布局、结构、造型、风格、色彩以及装修、家具、陈设等各个方面，是明清时期(14～20世纪初)江南民间建筑的代表作品，反映了这一时期中国江南地区高度的居住文明，曾影响整个江南城市的建筑格调，带动民间建筑的设计、构思、布局、审美以及施工技术向其靠拢，体现了当时城市建设科学技术水平和艺术成就。

苏州古典园林的重要特色之一，是它不仅是历史文化的产物，同时也是中国传统思想文化的载体。表现在园林厅堂的命名、匾额、楹联、书条石、雕刻、装饰，以及花木寓意、叠石寄情等，不仅是点缀园林的精美艺术品，同时储存了大量的历史、文化、思想和科学信息，物质内容和精神内容都极其深广。其中有反映和传播儒、释、道等各家哲学观念、思想流派的；有宣扬人生哲理，陶冶高尚情操的；还有借助古典诗词文学，对园景进行点缀、生

发、渲染，使人于栖息游赏中，化景物为情思，产生意境美，获得精神满足的。而园中汇集保存完好的中国历代书法名家手迹，又是珍贵的艺术品，具有极高的文物价值。另外，苏州古典园林作为宅园合一的宅第园林，其建筑规制又反映了中国古代江南民间起居休憩的生活方式和礼仪习俗，是了解和研究古代中国江南民俗的实物资料。

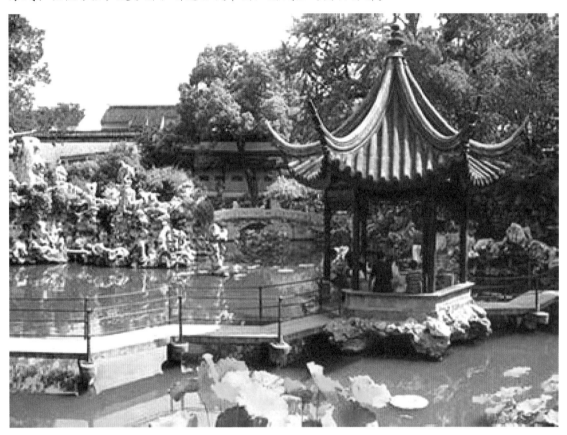

图1-9　苏州园林局部景色

本章小结

　　平面构成是平面设计及所有涉及设计的学科的理论基础，学习构成设计，主要是学习综合各要素的规律，寻求形象在空间中的合理位置，元素之间的组织结构和元素重构以形成新的视觉美感的研究。在立体主义及德国包豪斯的影响下，构成设计有了进一步的确立与发展，并对现代构成设计产生深远的影响。深入学习构成设计的目的是学习构成设计的视觉设计语言，并将其应用于实际构成设计的作品中。

 课后练习题

一、填空题

1. 在构成的历史发展中，按照其表现方式与研究方向的不同，又可将其分为多种，其中最常见的为_____、_____、_____。

2. 平面构成是研究形态组合和构成规律的基础设计课程，是一种理性化的设计基础模式，注重培养设计的思维方式和想法构思的_____、_____。

3. 构成设计的开始确立与发展，可上溯到俄国十月革命后兴起的"_____"运动。

二、选择题

1. 平面构成是我们在正常的三维空间里，更多地强调在（　　）中进行美的视觉表现与视觉享受。

 A．二维空间 　　　　　　　　　B．三维空间

 C．一维空间 　　　　　　　　　D．立体空间

2. （　　），在德国，构成首次作为设计造型基础课程出现在一所造型艺术学院——包豪斯造型学院。

 A．20世纪初 　　　　　　　　　B．20世纪末

 C．19世纪初 　　　　　　　　　D．19世纪末

3. 平面构成的学习是建立在（　　）的具体应用上的，而最终目的是创作出符合人视觉享受的、美的作品。

 A．建筑 　　　　　　　　　　　B．设计

 C．绘画 　　　　　　　　　　　D．设计作品

三、问答题

1. 平面构成的定义是什么？

2. 什么是包豪斯？

3. 学习平面设计的目的是什么？

第2章

平面构成基础

学习要点及目标

- 掌握平面构成设计基本的三个要素及视觉表现的图形、文字的特征。
- 了解各要素单独的特征和特性,以及在哪些方面具有哪些表现意义。
- 了解平面视觉表现要素之间的相互构成关系,以及整体设计作品的视觉表达。

2.1 点

平面构成主要是从二维平面的角度研究造型活动的基本规律和基本特征，研究平面中物体形态的构成方式，倡导一种新的思维表现方法和创新意识，具有很高的理论价值和普遍的指导意义。因此，在继包豪斯设计学院之后，平面构成开始作为一门基础构成课程出现在各大艺术院校的教学之中。

2.1.1 点的形态与特点

点，首先想到的是一个微小的单位，在数学、几何学里，点有坐标、位置，但没有大小，是直线相交形成的。通常来说，大家认为点是圆形的，没有大小只有位置，但是从造型上来讲，作为视觉表现元素之一的点，具备了多方面的形态表现，它不仅有大小、形状，还具备了面积、浓淡、重量等特点，如图2-1所示。

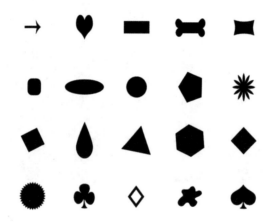

图2-1 点的形态

拓展阅读

点作为视觉表现的基础，有大小、形态、面积等要素，是一切物体在视觉上表现出来的最小的状态，也是平面构成中最小的构成单位，它存在于我们生活中的方方面面，任何相对较小的形态都可以称之为点，并且在自然界中的任何形态缩小到一定程度都能产生不同形态的点。

点可以通过任何形态来表现，例如方形、菱形、三角形、星形等规则或不规则图形，远山可以看成是一点，水滴可以看成是一个点，夜晚漫天的星辰可以看成是点，因此，点的视觉表现范围非常广泛，如图2-2所示。其中，作为形态构成要素之一的造型艺术最小单位的点，在不规则形态下，也总是带有方向性的。

(a)

(b)

(c)　　　　　　　　　　　　　　　　　(d)

图2-2　自然界及生活中的点

(e)

(f)

(g)

图2-2　自然界及生活中的点(续)

(h)

图2-2　自然界及生活中的点(续)

📑 拓展阅读

　　点存在的状态多种多样，在设计领域中经常用不同的点的状态来表达设计构思。点的虚化连接、点的线化、点的面化等都可以来表现点的存在，表达设计中点的构成美感。

　　点的大小、形态、位置不同，给人的视觉感受就不同。就点的大小而言，越小的点，给人的感觉就越强；越大的点，给人的感觉就相对减弱。但是，如果点过小的话就不那么容易辨别，它存在的感觉也就随之减弱；就点的形态、轮廓而言，圆形的点给人的视觉感最强。当两个同样大小的点出现在不同的场景中时，可能出现两种不同的心理错视：当点处在宽敞空间时会相对显得比处在窄小空间的点小，在狭小空间的点看起来会比较大，有膨胀的感觉，如图2-3所示。

图2-3　同样的点在不同空间下产生的视觉效果

当画面中有两个大小不同的点时，大的点首先引起人们的注意，但视线会逐渐地从大的点移向小的点，最后集中到小的点上，点大到一定程度时会具有面的性质，越大越空乏，越小的点凝聚力越强，如图2-4所示。同时，在点的形式上，清晰、饱满、实在的点给人有力量充沛的感觉，同样的轮廓线不清楚或者重量感轻的点也会给人弱化的感觉。在平面设计中一定要注意点的重量感和力度感，使点在平面设计中的功效发挥到最大。

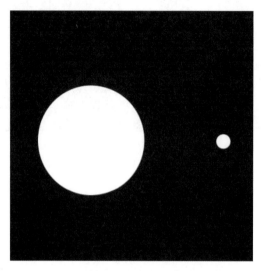

图2-4　同一画面中小的点更容易成为视觉焦点

点在平面设计中最重要的功能就是表明位置和进行聚集，点的基本属性是焦点性，点能形成视觉中心，也是力的中心。也就是说，当画面中有一个点时，人们的视线就集中在这个点上，因为单独的点本身没有上、下、左、右的连续性，所以能够产生视觉中心的效果。因此，一个点在平面上，与其他元素相比，是最容易吸引人的视线的，点在平面里有很强的向心性，最容易成为画面的中心和视觉的焦点。

但是，当单个的点在画面中的位置不同时，产生的心理感受也是不同的。

当点位于画面居中位置时会有平静、集中的感觉；位置偏上时会有不稳定感，容易形成自上而下的视觉流程；而位置偏下时，画面会产生安定的感觉，但容易被人们忽略。

当点位于画面2/3偏上的位置时，最容易吸引人们的观察力和注意力。

当画面中有两个相同的点并各自有它们的位置时，张力作用就表现在连接这两个点的视线上，视觉心理上产生连续的效果，会产生一条视觉上的直线。当画面中有三个散开的三个方向上的点时，点的视觉效果就表现为一个三角形，这是一种视觉心理反映。当画面中出现三个以上不规则排列的点时，画面就会显得很零乱，使人产生烦躁的感觉。当画面中出现若干大小相同的点进行规律排列时，画面就会显得很平稳、安静，并且产生面的感觉，如图2-5所示。

点的表现方式有很多，不仅可以单纯地通过直接的点来表现我们想要表现的视觉效果，有些时候，我们还需要表现一些弱化的点，此时需要用另一种方式来表现这一视觉要求，这就是虚点。在一个空间范围内，如果画面的周围被某些图形所包围，那么中间空出来的空间就可以形成一个点状，具备了点的某些性质，这些点虽然在真实感上显得较弱，也不是由一

个单纯的、明显的点来表现，但可以表现出细腻的感觉，从而出现另外一种表现效果和视觉美感，如图2-6所示。

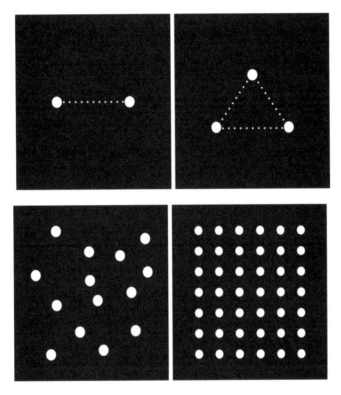

图2-5　点的排列

图2-6　虚点

2.1.2 点与线

点按照一定的方向运动，形成的轨迹就形成了线，在数学几何学里，线不同于点，线不仅具有位置、长度，还具有宽度、形状。多个点的组合，形成点的线化，通过点与线的构成关系来表达设计意图，如图2-7所示。

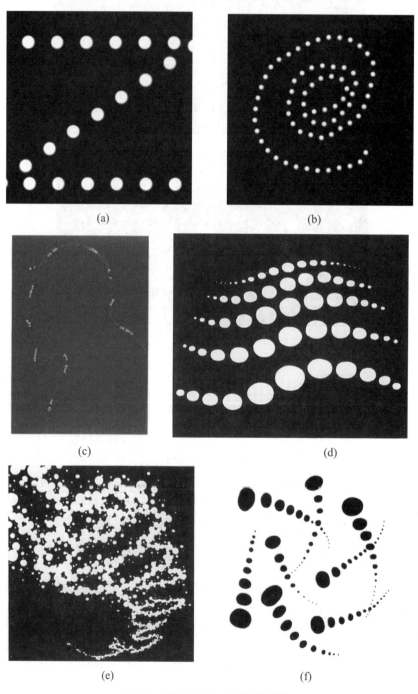

图2-7　密集的点构成不同的线形

(g)

图2-7　密集的点构成不同的线形(续)

　　两点相连构成线，在一条线上，相对大的点，会有更加强烈的视觉凝聚力，更容易吸引视觉焦点。另外，点的线化，在视觉表现领域也有很多表现形式和表现效果，因此可以表现出更多的视觉美感，由从大到小、从实到虚变化的点组成的线，可以构成一条从远到近、从有到无的线，从而也就有了空间感，有了深度。当多个点组成线的时候，两个相近的点会有密集的感觉，也会给人更近的感觉，也就是通常所说的更有冲击力，很容易引起人的注意，起到吸引视觉焦点的作用，如图2-8所示。

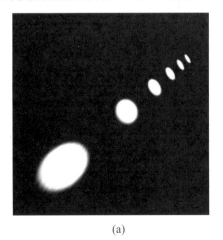

(a)

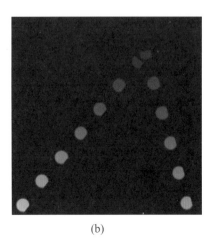

(b)

图2-8　点的线化

图2-8　点的线化(续)

　　线与线相交的交点，也是点，但是它存在的意义并不明显，有时候又可以表现出线的转换，也可以演示出面的转换；在视觉设计平面构成中，它作为交点，也可以很好地表现元素的位置，明确地表示我们想要强调的视觉元素，如图2-9所示。

图2-9　点在线和面中的作用

点与线的构成关系在自然界及很多设计作品中都有很好的体现，如图2-10所示。

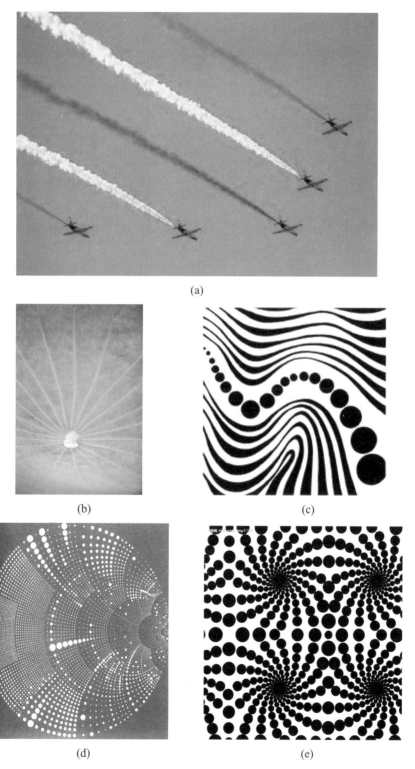

图2-10　生活中点与线的关系

2.1.3 点与面

　　线是点移动的轨迹，很多点的聚集，就形成了面的感觉。通过点的面化、点的不同形态的变化，可以表现出面的转化，表现出阴影、空间立体感等，如图2-11所示。

图2-11　点的面化表现

点的深浅、大小的变化，亦可表现出面的凹凸、空间进深关系。点的大小变化，加之疏密的不同或有规律地排列，可以形成一定视觉美感的平面构成关系。

2.2 线

2.2.1 线的形态

平面中，面与面的交点形成线，点的移动轨迹也是线，线是一个点任意移动所形成的图形；在几何学里，线没有粗细，但有方向、有长度。在造型空间里，线的粗细、长短、虚实都作为视觉元素的形态而出现，并起一定的作用。

在进行设计构思学习时会有素描、色彩、构成等设计课程，会有多种点线面的构成出现，线与点一样，形状是多样的，无任何限定，不同的笔画出不同的笔触线条，铅笔的笔法表现多样，炭笔可有粗犷有力的感觉，钢笔细腻有力，橡皮也可擦出断续的美感等，不同的工具和手法可以表现出不同性质的线。

1. 线的分类

由于线的长短、形状、粗细、大小都有所不同，也就有着各自不同的特性，就大的分类来说，线可分为直线、自由线两大类。其中，直线、自由线又可以进行细分，包含多种存在方式，如图2-12所示。

(a)　　　　　　　　　　　　　　　(b)

(c)　　　　　　　　　　　　　　　(d)

图2-12　自然界及生活中的线

(e)

(f)

图2-12　自然界及生活中的线(续)

　　直线：线是一点在平面空间中沿一定的运动方向所形成的轨迹，通过两个点只能引出一条直线，因而直线是由两个点的连接而形成的。它包括平行线、斜线、虚线、垂直线等。

　　自由线(曲线)：它是点在平面空间中按照一定的因素而变换运动规律和方向的运动轨迹，由多个点组成。它包括弧线(开放的曲线)、抛物线、波浪线、点阵线、圆(封闭的曲线)等。

2. 不同的线所呈现的不同效果

1) 从线的性质来说

　　直线是所有形态的线中最简洁抽象的线形，给人的心理印象更加具有紧张感，有直接、豪放、敏感、简洁的特性。而在直线中，又有水平的直线、垂直的直线和斜线等基本直线形态。水平线给人以稳定、广阔、深远的感觉，且具有延伸性，正如夕阳西下、水天相接之景，给人心静悠远之感；垂直线具有高度简洁性，有向上的力量，给人以张力、明确、坚定且直接、严肃之感；斜线给人失衡的不安定感，因此，有着强烈的向上或冲刺前进的运动感，还有生动、活跃，给人以轻松、不稳定的情感，如图2-13所示。

(a)

图2-13　直线的形态所表现出的视觉感受

(b)

(c)

图2-13　直线的形态所表现出的视觉感受(续)

📑 *拓展阅读*

　　曲线是直线变化行动方向所形成的轨迹，它具备更加强劲的张力和动势，在构成表现中也更具表现力，所能表现的情感更加丰富和细腻。在平面构成中，曲线可以使视觉元素单个或组合得更加随意，可使平面中元素的组合更加圆润无缝隙，因而在平面构成和平面设计的实际应用中具有更强的视觉表现力，曲线也就具有更高的实用价值。

　　在平面构成中，曲线和直线的不同特点形成了明显的反差，在需要表现性的设计构成中可以恰到好处地互相衬托出各自的独特美感，在平面构成中可运用此特点来表现想要着重突

出的视觉元素，如图2-14所示。

<div align="center">(a)</div>
<div align="right">(b)</div>

<div align="center">图2-14 曲线在设计中的应用</div>

2) 从线的外观表现来说

线的粗细，也具有不同的表现特质，细而长的线尖锐，且具有灵巧与速度感；粗线结实有力，有一种别具一格的粗壮美，如图2-15所示。在设计构成领域，线存在多种表现方式，粗而实的线，有粗壮有力的感觉；相反，细长而随意的线就显得微弱。

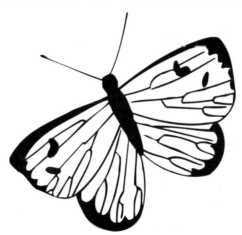

<div align="center">图2-15 线的粗细变化</div>

知识链接

在同一平面中，兼具粗细线时，粗线会有靠近之感，细线会有退后之感，运用此特点，可在平面构成设计中表现出空间感。

线的浓淡(深浅)就是线存在的实在性，浓而重的线具有实在感，在平面中，粗线会有向前(视线)靠近之感，淡而浅的线会有退后和虚化之感，当浓淡线间隔使用时，就会在画面上显现出凹凸之感，有进深之意，如图2-16所示。

(a) (b)

图2-16　线的浓淡变化

单个的线可以表现一个面或者是一个元素的趋势。在绘画中，一条线的存在，可以表现出另一个面的存在，也就是所谓的势(趋势)。在设计中，线的方向性也可以表现一个空间的纵深感。

知识链接

当多条线朝同一个方向的点聚集时，就出现了一种透视的效果，即可在平面中表现出三维空间的视觉美感。

在同一平面空间中，多条深浅、粗细不同的平行线重复无序地摆放时，往往放置较密集的线条会给人紧凑、紧张、密集的感觉，相对地有退后于视觉线的趋势；而相对稀疏的线，又给人清楚、清晰、向前的感觉。运用线的这一规律进行平面构成时，可将构成元素表现出具有强烈进深感的三维立体空间感，如图2-17所示。

图2-17　线的疏密形成的空间感受

　　在生活中，有时随手画出的自由线形，也会是平面构成中的一个闪光点。线在设计构成制作中，是感性的、有感情的。在设计中，一条线的合理存在，可能会给整个设计作品增加分值。线有积极与消极之分，在不同的环境中，线的角色可相互转化，一条有力、活泼、具有完美动感的线在设计作品中的出现无疑是一个美的导引线，如图2-18、图2-19所示。

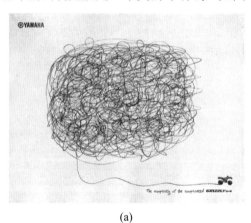

(a)

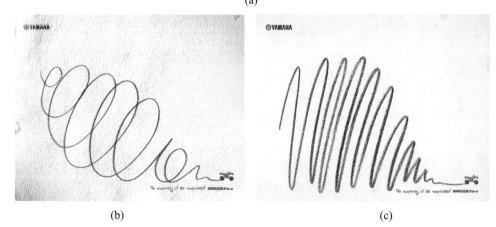

(b)　　　　　　　　　　　　　　　　　　　(c)

图2-18　YAMAHA广告招贴

(a)　　　　　　　　　　　　　　　　　　　(b)

图 2-19　自由线在设计中的应用

　　点有虚点，线也有虚线，因此，线还有另一种存在方式：夜晚的星空轨迹和流星划过。流星划过会拖着长长的尾巴，是点与线的完美结合，形成一种虚幻的美感，也是线的一种存在方式，也就是我们常说的光轨迹线。

3. 线的错视

　　线在某些特定的空间关系上会出现线的错视，也就是线的有机组合造成的幻象：两条等长的线段，因放置位置的不同而引起的错视；或因为某些线的组合形式的不同而引起的错视；直线的线条加上不同的组织关系，形成直线弯曲的错视等，如图2-20所示。

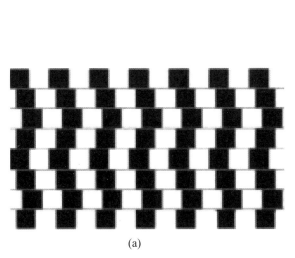

(a)　　　　　　　　　　　　　　　　　　　(b)

图2-20　线的错视

(c)

(d)

图2-20　线的错视(续)

2.2.2 点、线、面的关系

点移动的轨迹构成线，线移动的轨迹构成面。当一个点无限地放大或多个点聚集时，点的性质就会随之减弱，也就渐渐地有了面的性质。线也相同，把一条线无限放大面积和加大宽度或线的聚集，也就有了面的倾向。点、线的密集与移动构成面，点、线、面的密集与移动构成体，是最基本的造型原理。在一个平面中，不可以孤立地把某个元素看成是点或者线又或者是面，它们的存在是相对的，互相以彼此为衬托，如图2-21所示。

(a)

(b)

图2-21 点、线、面的关系

在平面构成设计领域，为了满足图形和构图在平面中的视觉表达，可以运用不同形态的点、线、面来表现。在做构成分析时，不规则图形和形态都可以运用点、线、面来进行概括和归纳，进而使设计构成可在一个抽象的表现性的平台上进行设计和分析，使人们更简单、

迅速地理解平面设计作品的构成关系，如图2-22所示。

(a)

图2-22 点、线、面构成在设计中的应用

(b)　　　　　　　　　　　　　　　　　　(c)

荷尔弗里德－哈根拜格
(Helfried Hagenberg)
德国·杜塞尔多夫

靳埭强
中国·香港

(d)

图2-22　点、线、面构成在设计中的应用(续)

(e)

图2-22　点、线、面构成在设计中的应用(续)

2.2.3　线在平面构成中的作用

在平面构成中，线具有特别的视觉表现意义，具有高度的概括性。线抽象、简洁、单纯的形态在平面构成设计中，能表现出丰富多彩的设计构思。无论是设计元素的单个个体组合还是多个元素的群体组合，都具有线的视觉特性和视觉属性，它在造型设计中可以进行多种形态的组合，是多变的、丰富的视觉表现宝库。

 知识链接

无论是在设计还是绘画领域，线都有着其独特的魅力。线以其简洁有力、生动的存在方式，可用于表达和体现最初的视觉设计意图。线的表现性和传意性对设计造型有着很强大的辅助作用。

在生活中，线与我们的生活紧密相关，结构建筑中线的存在尤其多，常见的铁轨、电线等都是线在生活中的存在。线以其独有的魅力，在生活中扮演着不可或缺的角色，在平面设

计中，线以其抽象、简洁、单纯的特征，同样被运用于艺术创作中。早在先古时期，就有以点、线、面概括的作品出现(陶器上简洁抽象的鱼的造型，岩洞壁画上简洁生动的动物造型，还有后期的佛像绘画作品)，都表现着当时人们对于线的认识和线的美感。在艺术作品中，抽象的线具备了力量、速度、稳定与情感等因素，为设计造型活动提供了简洁有效的手段。

基于线简洁、单纯的特征，加之丰富多变的多样性，线的曲直、浓淡、粗细、疏密，有着独特的理性、力量、韧劲等情感表现，从线的形态到情感的表达，抽象的线蕴含着丰富的视觉表现力，线的这些特征和属性，为设计生活提供了富有表现的新意，很多作品在表现上明确、简单、直白地描述了线的视觉表现特性，如图2-23所示。

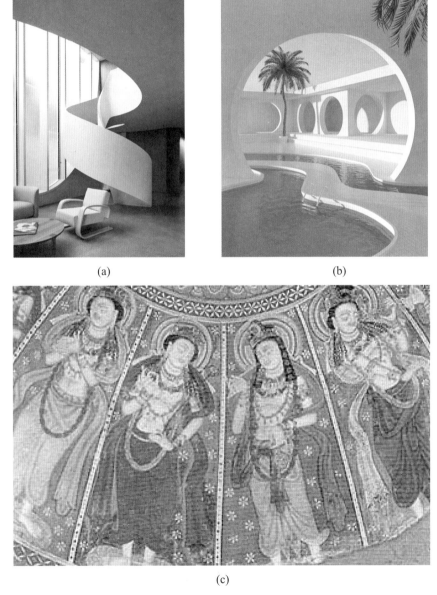

(a)

(b)

(c)

图 2-23　线的应用

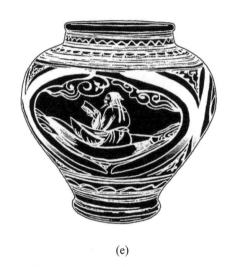

(d) (e)

图 2-23　线的应用(续)

艺术家吉尔·布鲁维尔雕塑

 如图2-24所示的雕塑是美国艺术家吉尔·布鲁维尔(Gil Bruvel)的作品。这类雕塑用坚硬的不锈钢构筑了柔美的雕塑，彰显着创作者的独特风格。有报道称，这类雕塑最初使用黏土或石膏将模具的形状做好，然后蒙上不锈钢丝。流线组合成的雕塑栩栩如生，传达出力量和美，让人忘记眼下的世界，沉浸在其艺术的魅力之中。

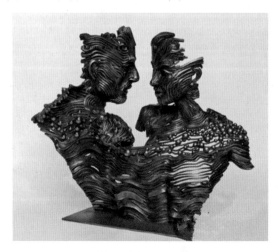

图2-24　艺术家吉尔·布鲁维尔刚柔并济的雕塑

2.3　面

2.3.1　面的形态

点聚集形成面，一条封闭的线所形成的区域也可以形成面，点和线的聚集都可以形成面。面有大小、体积，在二维空间中，面的表现是非常丰富的。平面构成设计中通常说的造型，可以说是面的合理分布，面也可以说是"形"。

在平面设计中，面有两方面的含义：一是作为包含其他平面构成元素的容器的二维空间的面；二是作为单独的、独立存在的平面视觉表现元素的面。前者指的是在平面构成设计中，作为作品设计基础的二维基面；后者是指在平面构成设计中，进行平面元素构成分析的单独的元素。因而，它也就有了平面构成视觉元素和视觉平面构成两方面的含义。正是由于这种特性，面相对于点、线来说更具有图形和形态的象征性和替代性，相对于其他元素，面更具有对其他元素的包容性和整体性。

在平面设计中，因为有了面这个视觉表现元素，我们可以享受块状的魅力。一个正方形的块面，一个三角形的块面，都是面的存在方式，这是几何形状的面，还有就是圆形的块面、扇形的块面、弧形的块面，凡是封闭的区域被充分填充，都是面的存在方式。在所有的面里，正方形又是面存在的基本形态，如图2-25所示。

图2-25　面的构成在设计中的应用

 知识链接

在造型设计中，面的形态具有整体感的视觉特质，作为造型元素，面是最大的形态，它的大小、形状、位置、虚实、前后层次在整个设计构成中有着举足轻重的视觉效果，是决定整个设计作品是否成功的重要因素。

在设计构成中，面在二维平面设计中尽管有着不可替代的作用，但相对于处在面上的点、线来说，它往往处于次要的位置。即便如此，根据视觉主题的不同、需强调元素的不同，面也有可能占据比较重要的位置。

2.3.2 面与空间

在二维空间中，面的存在使得空间有纵深的三维感，斜面和具有特殊透视效果的面及具有深浅变化的面，加重了空间表现体积的存在感。具有明暗效果的面和具有体积感的透视面给平面空间的视觉感受增加了一分立体感和空间重量感。在平面空间中，面与面不同形式的组合、构成，以及透视、阴影等视觉塑造方式的应用，都使二维空间具备了三维立体的表现，也就是所谓的立体感。立体感因与平面二维的空间有所差异，具备存在感，而在平面设计中能更加容易获得视觉焦点。

在二维空间中，面的实与虚，也会制造出不同的视觉表现效果，在平面构成中起到了占有空间的效果，在设计构成中，面的力量影响着整个设计造型。

实而重的面会占有更强的存在感，虚而轻的面是在平面设计构成中常用的虚实对比手法以衬托主题的一种表现方式。在平面设计构成中，对某一面进行虚化、柔化边缘等来减轻面的存在感，从而使整个画面和谐，富有美感(见图2-26)。运用虚实对比结合的方式，在视觉上可造成丰富的远近和层次感，以虚面衬托实面，突出和强调实面的存在感。某些时候，面的局部虚化也可在面的自身形成对比，来强化未虚化的区域。有时对于面的边缘的虚化会减弱面的存在感，使面更轻松地融入整体的氛围。总之，对某一平面元素的弱化，以此来对比强调想要表达的视觉元素，是一种行之有效的视觉设计表达方式。

(a) (b)

图2-26 面的虚实在设计中的应用

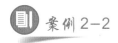案例 2-2

简约而不简单的餐具设计

如图2-27所示，这只是一个简单的面，却是一个不简单的餐具。

图2-27　赏心悦目的餐具

似树叶一般片片轻盈，似兰花一般清新淡雅，似翡翠一般碧绿别透，似美食一般阵阵飘香，这是设计师田村奈惠(Nao Tamura)的餐具作品Seasons(阳光下的季节)，据悉该设计作品曾在米兰设计周中赢得了Salone Satellite的奖项。

2.4　图形

图形作为平面构成的形象视觉元素，是平面设计中所有形象和形态元素的总称，是平面设计的重要构成元素。图形在平面设计中作为一种信息交流的媒介，传达着平面设计意图及平面设计理念，相对于普通绘画中的图形，它更加含蓄，更有意味。

知识链接

在平面设计中，图形通过广泛的传播来达到最终的设计目的，它具有直观、生动、抽象、理性等视觉表现特点，以及人类视觉审美特点。

在平面设计中，图形的传播比文字更直观，在视觉表现及视觉传达的冲击力上更加强烈，在设计表达中，图形不仅能够直观地表达事物性质，也能够帮助人们理解和弥补文字表达的不足，起到语言和文字难以达到的作用。一幅优秀的图形设计作品应该是超越地域、文化及语言的差异的，在图形的世界进行无声的交流。图形的这一独特的表现语言，达到了无声的宣传感染作用，具有国际性。

根据图形的特点及图形在设计中担任的设计角色和设计的意图等，需要在不同的表达情况下使用不同样式的图形进行设计表达。在设计中应掌握图形设计形式及其在设计中的构成方式。

2.4.1　图形视觉表达的特点

图形作为设计表达活动的表现元素，有其独特的语言特征。图形语言在设计领域承载着信息传递及视觉传达的作用，也是集形象、色彩等因素于一体的构成。在设计图形语言传播的过程中，图形以其简洁、直观等特点，承载视觉传达信息，可以直观地表达设计意图，让人易于理解与记忆。

 知识链接

图形弥补了语言文字等的局限性，帮助人们理解设计者所要表达的设计观念及传达图形所包含的思想。

图形具有视觉上的直观性和便捷性，可以说是一种图画式的语言，人们对于图画式的语言传播信息的可行性及信任度超过了单纯的语言表达和文字使用，图形更具有说明性和说服力。简单的"你来画我来猜"的游戏，各个地域、各种语言的人都可以参加，在视觉语言的表达上，图形具有更加简单的直观表达性，人们在观看、欣赏、理解上，可以认同图片所表达的思想和内容，因此，也说图形具有"国际性"。正因如此，图形作为获取信息的视觉语言，能够更加快捷地被观看者理解和接收所要传达和表达的意思，省去大量繁冗的文字介绍而节省很多时间，提高效率，最大限度地传播信息。图2-28所示为男女厕所的标识，任何国家、任何地区的人都能够清楚、快捷地看懂。

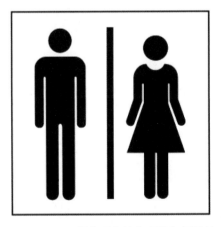

图2-28　图形所表现出的直观性和便捷性

图形具有视觉上的生动性。在平面设计中，文字和符号在表达设计意图上虽然可以精确地表达信息及主要内容，但在设计形式上难免缺少灵活性，在信息传播过程中，也不能排除表达上的含糊。图形视觉语言在表达形式上的多样性，使得图形可以更加生动、直观地表达设计者的目的，使观看者和设计者在图形视觉语言的媒介作用下，能够具有同步的心理感受，以及图形意义在观者脑中再现。

图形具有视觉上的象征性。图形在传播信息和观众之间起连通媒介和桥梁纽带作用，除了表达视觉信息和内容之外，还给观众留下了想象的空间，能够激发观看者的联想，达到图

景交融的效果。

2.4.2 几何图形

几何图形原是由数学几何概念发展而来的，而在艺术设计中，几何图形是指从普通图形与现实物体元素中经过抽象概括出的各种图形。几何图形主要运用点、线、面，以及通常所说的几何形(如正方形、圆形、三角形、多边形等图形)来表现各种具有视觉效果的形象。

知识链接

在有些时候，设计者也把几何图形与自然图形或人为形态相结合，组成混合几何元素及自然元素的半抽象的图形，并由此来刻画错综复杂的世界，表现设计中的视觉审美。

在人类社会早期，就有陶器、壁画等艺术创作，在当时只是作为记录人类生活环境和习俗的一种方式。他们运用简练、抽象、概括的方式把自身体验到的运动、均衡、重复、强弱等节奏感用画笔表现出来，在洞穴墙壁上记录生活，将日常所看到的熟悉的动物(包括人体等)抽象成几何形体，画在陶器上来装饰生活器物。在我国古代传统的造型艺术中，几何图形同样也出现在常用的织物、房屋建筑及常用器物上，如图2-29所示。

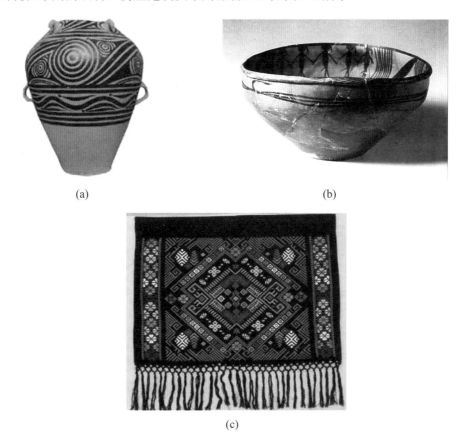

(a)　　　　　　　　　　　　　(b)

(c)

图2-29　古代社会中的几何图形

在西方的现代绘画及设计史中，同样可以看到艺术家们对于几何图形的应用与热爱，比如塞尚的静物、毕加索的人物、蒙德里安的红黄蓝方块构成，都能感受到几何图形对于艺术设计的独特魅力。在现代平面设计中，无论是网页设计、海报设计、书籍装帧设计，还是Logo设计等，几何图形一直存在。在我们的日常生活中，建筑、桌椅、茶具等都有着几何图形构成的存在。几何图形简洁、直接、方便、实用的特点符合人类对于审美及实用的双重感受。

知识链接

几何图形的抽象概括，使美的形象简单化、形象化，在现今的设计潮流中仍不褪色，且作为一种设计元素，其具有简洁、单纯、实用的象征，成为设计界永久不变的主角。

另外，在艺术设计学习中，把抽象的基本元素概括成几何图形的训练，也是加强图形构成形式的一种有效方法，如图2-30、图2-31所示。

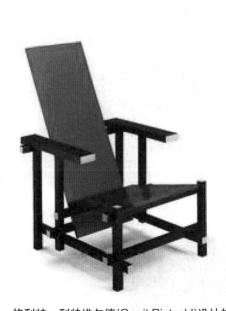

图2-30　格利特·利特维尔德(Gerrit Rietveld)设计的椅子　　　图2-31　田中光一 设计作品

2.4.3　写实图形

写实图形是平面设计中最具有真实性和直观性的视觉元素，它通过与观众进行直接交流，从而真实、直观地传达图形所表达的设计理念和设计意图。写实图形可以是直接用照相机拍摄的照片，也可以是绘画中的写实表现手法。

虽然写实图形获取的方式不同，在细节上也有各自独特的优缺点，但因写实图形与构成图形有着不同的生成方法和技巧，在表达图形意思和设计意图上也有所不同，因此所要解决

的问题也不尽相同。平面构成所要解决的是，作为视觉形象的视觉元素而存在的图形，如何在平面设计中根据设计的构成原则来进行外形、大小、位置等关系的构成。总体而言，无论是照片写实图形还是绘画中的写实图形都是构成设计平面中最真实的、最具有直观性和最容易被观者接受的视觉元素。也正因为如此，写实图形在平面设计中具有很好的视觉表现，只是图形所获取的方式和方法不同而已。

知识链接

写实图形还有另一方面的优点，即写实图形相对构成图形而言，本身就具有一定的整体性，自身的构成就显得简单、容易，在表现方面更加全面，不需要再进行过多的图形方面的设计和修饰，只是需要考虑写实图形在平面构成中所需占据的位置、大小、比例等问题。

写实图形因其简单、直观，更加便于交流，能够创作出鲜活的具有感情的好的作品，同时，因其具有写实的特性，也在某些方面对图形的创意作出了限制，对于图形视觉的想象有了束缚，从而使观众的眼睛看到的图形及观众本身由图形而引起的视觉思维有了局限性。因此，写实图形对于表现和传达写实以外的设计想法和设计思维都有了一定的限制，如图2-32、图2-33所示。

图2-32　动物写实照片

图2-33　艺术家冷军写实作品

2.4.4　抽象图形

图形的抽象不同于哲学上所说的抽象，在视觉表现艺术中，抽象是一个相对的概念性名词，是相对于写实图形而言的。作为图形，不管是多么抽象的图形，它都具备图形的视觉

表现力，也是具有一定的视觉形象的，是可以被观众所感知的形象元素。与写实图形不同的是，抽象图形是一种没有固定模式、不固定地表现图形的某个特点的图形表现元素。抽象图形通过改变写实图形的具体形象和具体图形构成关系，进而表现非具象的视觉表现，也可以通过对纯粹的抽象图形进行再抽象、再概括来产生新的抽象图形。几何图形也是抽象图形的一种，但几何图形相对而言更加具象。

抽象图形是抛开具体事物形态结构的具象因素，进行非具象的抽象、概括、总结，从而没有了写实图形的束缚，为图形的设计和思维的开阔提供了新的、更加广阔的空间。一个抽象的图形在视觉表现上也更加多元，没有了具体形象形态的限制，让我们的设计思维能够跳出来，看到更加开放的设计平台，在另外一个领域进行大胆的设计和思维尝试与思考，如图2-34~图2-37所示。

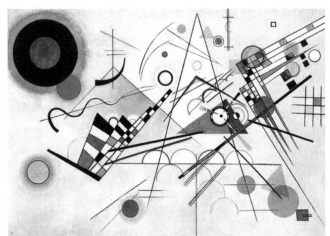

图2-34　抽象派艺术大师瓦西里·康定斯基的作品

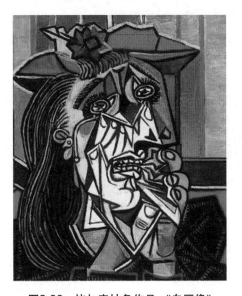

图2-35　毕加索抽象作品　　　　　图2-36　毕加索抽象作品《自画像》

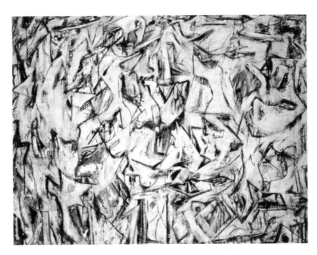

图2-37　威廉·德库宁作品《发掘》

知识链接

　　抽象图形在视觉上比点、线、面的理性构成更加具体和丰富，尽管抽象图形缺少了写实形态特有的直观和生动性，但抽象图形却增加了思维的开放平台和对于想象的抽象实现，从而也具备了很多丰富的视觉表现的独特视角和空间。

2.4.5　创意图形

　　创意图形是一种有意识的创造性行为，并非是随意地将图片拼凑在一起。从创意图形的思维表现中引申出创新的思维模式，用理性来指导思维的视觉表现，达到设计要求和表达主题的目的。设计者运用自己独特的图形创意语言，来传递自己的观念，表达自己的认识和情感，并将这种思想转达给他人，以期引起共鸣。

知识链接

　　设计者运用独特的设计图形符号语言来表达设计意图，由原来的纯感性的、主观的思维方式转变为新的思维方式，以理性的、科学的思维方式加之艺术家对于图片的主观感受来展现图片视觉艺术的新美感。

　　在进行图形的创意时，应了解创意图形的产生及创意图形的方式方法。创意图形，顾名思义，即对于图形的创意。联想是图形创意产生的源泉，可以将多种元素间的概念、特点进行连接并产生创意的火花，化平淡为神奇。主要的创意联想方式有关于形的创意联想和关于图形意思内容的创意联想。同时在创意方法上，也有一些关于创意图形常用的方式，正如作家用文学写作中的修辞手法来表达自己的思想等，图形设计者也可以运用部分修辞手法进行图形创意，例如比喻、拟人、夸张、幽默、双关等表现手法，如图2-38～图2-41所示。

图2-38　伏特加系列设计作品

图 2-39　佐藤作品《色彩士检定》

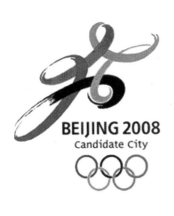

图2-40 陈绍华图形创意设计作品

图 2-41 靳隶强图形创意设计作品

 案例 2-3

福田繁雄F系列海报设计

福田繁雄的创作范围相当广泛，除了书籍装帧设计、海报、月历、插图、标志设计之外，也涉及工艺品、雕塑艺术、玩具、建筑壁画、景观造型等各种专业领域。他所涉及的设计领域，均能将其创作灵感发挥到极致，给人一种印象深刻的视觉美感与艺术表现力，流露其独特的创作魅力。他大量的"福田式"海报作品更为世人所熟知，现在的平面设计书籍中几乎都会出现他的作品。

如图2-42所示，设计师在设计这一系列海报时，以"F"为基本型，设计师对其以往在众多平面作品中惯用的图形符号或表现方式进行了重现。如矛盾空间、图底反转等错视原理和

手法的运用，坐着的女孩和奔跑着的动物形象的运用等，使其作品打上福田的符号，成为其异质同构中的又一代表性作品。

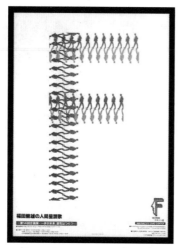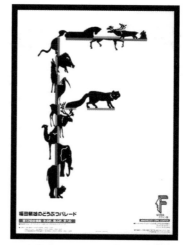

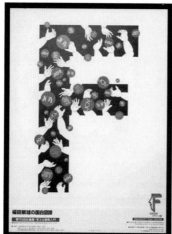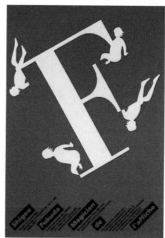

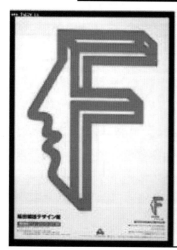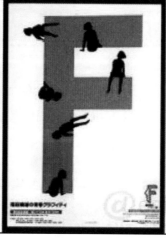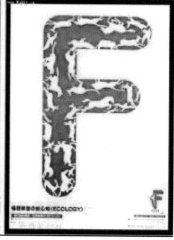

图 2-42　福田繁雄F系列海报设计

2.5 文字

在平面设计中，文字作为画面的形象要素之一，具有传达感情的功能，因此它必须具有视觉上的美感，能够给人以美的感受，这是文字在设计中的功能。文字对于设计来说，是一种特殊的图形符号，与图形一样都是视觉设计中的构成要素。在平面设计中，文字以其自身的字形、字义承载着图形以外的含义，传达着图形以外的设计意图和设计信息。在平面设计中，文字的特殊性使其在平面设计中扮演着不可或缺的重要角色。文字在设计中起着准确传达设计意图的重要任务。文字的设计功能、分类及设计原则如图2-43所示。

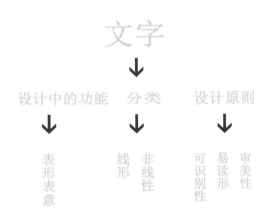

图2-43 文字的结构关系

2.5.1 文字的功能

和图片一样，文字作为一种特殊的图形符号，在构成设计和构成方式、构成规律上也有其自身的特殊性，它以字体、字形、字义、排版等方面来影响整个设计构成的最终效果，既与图形在文字中的构成有着形似的属性，也有着其独特的、不同于图形的文字特有的构成形式。在整个平面设计中，文字的排版、大小等问题直接影响着设计作品整体版面的视觉传达效果。

文字在设计中可以增强视觉传达效果，提高设计作品的诉求，赋予设计版面视觉审美价值。

2.5.2 文字在平面设计中的构成原则

文字在视觉传达平面设计中占有重要的位置，在设计中有以下几条需要注意的原则。

(1) 文字的可识别性。文字的主要功能是在视觉传达中向观者传达作者的设计意图和设计构思，一个使人费解、无法辨认的设计作品不能达到此要求。因此，无论是在文字排版还

是在文字字体的设计中，文字在整个设计作品中应给人以清晰的视觉效果。在设计中应避免杂乱，使人易认、易懂，更有效地传达设计者的设计意图，表达整个设计作品的主题和设计构思意图。如果文字失去了可识别性，那么无论这个设计作品多么富于美感，也无疑是一件不成功的作品。

(2) 文字的易读性。在设计中，不仅要考虑文字单个的可识别性，也应注意在文字组合方面，以整体块状方式出现在设计中时，文字的组合排列是否符合人们阅读的习惯，适合人们阅读的心理感受，从而诱导人们有兴趣地阅读。

(3) 文字在视觉上的审美性。在平面设计中，文字作为画面的形象要素之一，具有传达感情的功能，因而它必须具备视觉上的美感，给人以美的感受。字体字块巧妙地组合和排列能使人感到愉快，留下美好的印象，从而获得良好的心理反应，表达出作者想要表现的设计意图和设计构想。

在平面设计中，使文字发挥其特有的构成特性，应注意以上三点原则，而实现这些原则需要在文字风格、大小、方向、明暗度、位置、字间距等细节要素上用心地构思设计。

2.5.3 文字的分类

从古至今，世界各国的历史虽有长短，但大多都拥有自己的文字，如中国的甲骨文，西方国家的拉丁文、英文等，这些文字各有其特点。根据外形，可以把文字分为线形文字和非线形文字。

文字作为一种独特的图形符号，分类众多，也有其自身的风格特征，有的活泼有趣，有的稳重挺拔，有的秀丽柔美，有的苍劲古朴。文字不同的性格特征应符合平面设计作品的整体风格，不能相互冲突，破坏整体设计效果。

综合案例解析：水立方

国家游泳中心作为北京2008年奥运会的主要比赛场馆之一，也是2008年北京奥运会的标志性建筑物之一，具有国际级的设施水平和知名度，周边拥有超过50万人的消费居民群体，具有地铁(奥运支线)方便快捷的交通条件，通过国际招标选择的具有丰富体育场馆运营经验的专业公司，特色突出的经营项目，以及毗邻的大规模的相关文化体育设施，在赛后的运营中将具有明显的竞争优势。水立方和鸟巢已成为北京市的新地标。

这个看似简单的"方盒子"是中国传统文化和现代科技共同"搭建"而成的。中国人认为，没有规矩不成方圆，按照制定出来的规矩做事，就可以获得整体的和谐统一。在中国传统文化中，"天圆地方"的设计思想催生了"水立方"，它与圆形的"鸟巢"——国家体育场相互呼应，相得益彰。方形是中国古代城市建筑最基本的形态，它体现的是中国文化中

以纲常伦理为代表的社会生活规则。而这个"方盒子"又能够体现国家游泳中心的多功能要求，从而实现了传统文化与建筑功能的完美结合。

在中国文化里，水是一种重要的自然元素，并能激发人们欢乐的情绪。国家游泳中心赛后将成为北京最大的水上乐园，所以设计者针对各个年龄段的人，探寻水可以提供的各种娱乐方式，开发出水的各种不同的用途，他们将这种设计理念称作"水立方"。希望它能激发人们的灵感和热情，丰富人们的生活，并为人们提供一个记忆的载体。

为达此目的，设计者将水的概念深化，不仅利用水的装饰作用，还利用其独特的微观结构，如图2-44所示。基于"泡沫"理论的设计灵感，他们为"方盒子"包裹上了一层建筑外皮，上面布满了酷似水分子结构的几何形状，表面覆盖的ETFE膜又赋予了建筑冰晶状的外貌，使其具有独特的视觉效果和感受，轮廓和外观变得柔和，水的神韵在建筑中得到了完美的体现。轻灵的"水立方"能够夺魁，还在于它体现了诸多科技和环保特点。合理组织、自然通风、循环水系统的合理开发、高科技建筑材料的广泛应用，都为国家游泳中心增添了更多的时代气息。泳池也应用了许多创新设计，如把室外空气引入池水表面，将起、终点池岸设置成孔状，符合声学特征，使得比赛池成为"世界上最快的"泳池。

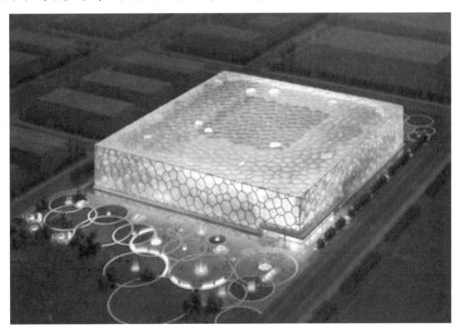

图2-44　水立方

本章主要讲解了作为平面构成的理性视觉元素点、线、面三者及图形、文字在构成设计中所具有的独特的表现视角。在视觉表现领域中，点、线、面、图形、文字的构成要点能呈现出丰富的视觉效果和美学价值，它们作为平面构成中的基础视觉表现语言，通过视觉表现

语言元素构成的形式来传达设计者内心独特的心理意图，及表达作品的内涵和设计作品要传达的视觉信息。

课后练习题

一、填空题

1. 点作为视觉表现的基础，有_____、_____、_____等要素，是一切物体在视觉上表现出来的最小的状态。

2. 在一条线上，_____会有更加强烈的视觉聚集力，更容易吸引视觉焦点。

3. 在二维空间中，面的存在可使得空间有纵深的_____，斜面、具有特殊透视效果的面与具有深浅变化的面，加重了空间体积感。

二、选择题

1. 任何相对较小的形态都可以称之为()，且在自然界中的任何形态缩小到一定程度都能产生不同的形态。
 A．线 B．点 C．面 D．块

2. 图形在传播信息和观众之间起连通媒介和桥梁纽带作用，能给观众留下想象的空间，说明图形具有()。
 A．直接性 B．独特性 C．象征性 D．生动性

3. 以下不属于文字在平面设计中的构成原则的是()。
 A．文字的可识别性 B．文字的易读性
 C．文字在视觉上的审美性 D．文字的美观性

三、问答题

1. 点、线、面的特征有哪些？
2. 举例说明生活中的点、线、面，并加以分析。
3. 简述图形、文字在创意设计中的应用。

第3章

平面构成的表现方式

- 掌握平面构成的形式美法则；
- 了解平面构成在平面设计中的表现方式。

3.1 平面构成的形式美

在设计作品中，不同的人对于不同的作品会有不同的感受，但是对于作品中的某一个单独的形式或者表现，人们出于生活的积累的共识，还是会有共同的视觉审美形式，这种共同的审美是人们在长期的生活实践中得来的，形成客观存在的美的规律，也就是我们研究平面构成的表现方式的目的。研究符合人类共同的形式美法则，就是研究平面构成中各元素在平面二维空间中的构成形式美法则、研究客观元素和艺术表现形象在平面中的形式美、研究符合人类视觉审美的平面表现语言及规则。形式美的研究涉及生活、自然等各个领域，可以说是各门类艺术研究的统一话题。

在平面构成设计中，元素与元素在同一平面中存在着元素与元素之间的构成关系，也存在着元素与画面之间的构成关系。

知识链接

学习平面构成的表现方式，就是要学习对平面空间中元素关系的构成改变、调整位置来塑造画面的整体新形象。

3.1.1 和谐

大自然中存在很多和谐美，夕阳西下，旭日东升，奇形的山峰，绚丽的山石，无不展现着大自然中的和谐魅力。在我们的构成设计活动中，我们所看到的和谐，大多是由人为地、有意识地对平面中多种元素进行合理的搭配与调和的结果。平面构成活动中的和谐，是指各元素、各组成部分间的相互联系、相互配合而形成的综合协调，每一孤立存在的形态线条等视觉元素必须和其他视觉元素在相互对比中达到统一才能构成和谐，也就是各事物各元素间的调和统一，是元素的多样性的特殊统一。

在自然界及人为的和谐的表现中，人的和谐与自然的和谐规律是统一的，是一个合理的自然运作规律。在进行设计活动时，可以应用自然中的和谐形式要素，来进行设计作品中的点、线、面的合理安排，实现设计意图。因此，在设计作品中所表现出来的不仅是符合构成中的和谐美，更应符合客观生活中的和谐美，运用生活中的和谐美来创造设计者心目中的美。

在具体的造型设计活动中，同一画面中，元素种类出现得越少，越容易统一，由于其元素特征具有相同性，因而在构成上最简单，更容易得到某种秩序的调和，也就更容易呈现出画面的和谐。但是同时，由于这种画面的组合关系相对简单，统一性强，也容易使画面显得单调和平淡。在画面中，多种元素的结合，因其构成元素的不同，会出现不同元素间的对比与不同，因此，在组合构成时，容易造成画面陷入杂乱无章的状态，难以统一，若能较好地把握画面的和谐关系，合理地处理画面之间的构成关系，可使画面相对丰富，更容易创作出优美协调的画面效果。

和谐在设计中是关于设计形式美的基本法则，是设计中对比、对称、均衡、比例、节奏等规律都要遵循的基本法则，是多种表现方式在画面中的统一表现效果，是其他形式美法则

在表现独特的形式美时需要遵循的基本法则，如图3-1~图3-4所示。

图 3-1　自然界中的和谐美

图 3-2　方向上的和谐

图 3-3　同种元素形象的和谐

图 3-4　面与线产生的和谐关系

3.1.2　对比

对比是构成活动中常用的表现方法，是指画面中同时放置互为相反因素的事物，来使它们各自的特点更加鲜明突出。它的目的是把艺术作品中所要描绘的事物及物质的特殊性质和突出方面着重地表现出来，从而给观者留下深刻的印象，以及给画面制造有趣的看点。

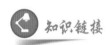知识链接

在造型活动中，作品中元素的动与静、虚与实、深与浅、刚与柔、直与曲、冷与暖、粗与细、长与短等都形成了画面的对比关系。

这样的对比关系可以使画面中元素的性质与特点更强烈地表现出来，创造出具有各种特殊表现的画面效果。同样，在关注对比所给我们的画面营造出不一样的效果的同时，也应注意到作品的整体和谐性。在运用元素间对比的时候，应考虑到画面的整体协调性，具体研究画面中元素间对比的量，或者说画面所占的面积空间。把握构成中对比调和的整体统一性，是需要我们长期学习与探究的，如图3-5~图3-12所示。

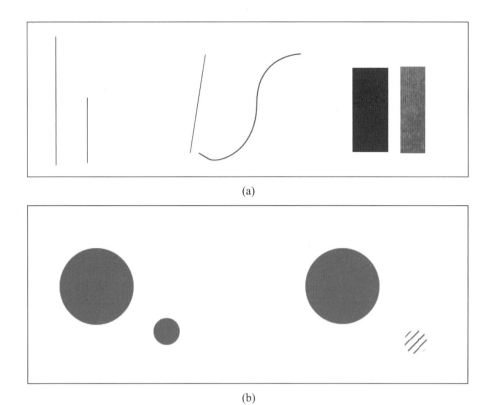

(a)

(b)

图 3-5　曲直、长短、大小、虚实、明暗的对比

(a)

(b)

图 3-6　明暗、黑白的对比

图 3-7　形式对比的应用

图 3-8　空间对比在设计中的应用

图 3-9　明暗对比构成的应用

图 3-10　大小对比构成的应用

图 3-11　大小对比构成在招贴设计中的应用

图 3-12　疏密的对比

3.1.3 对称

把一个事物或形态进行水平对折，基本上能够重叠，这是对称的一种基本表现。生活中随处可见对称，最容易想到的是我们人类本身就是一个简单的对称构成，而像昆虫、鸟类、鱼类、花卉等具有对称构成的自然事物不计其数。自然界就是一个充斥着万物的大容器，而在人为制造的事物中，有着对称构成的东西也是不计其数，衣食住行样样包含，从简单的桌子、普通的椅子，到吃饭用的碗、勺子，住宿的房子等。不管是大自然创造的对称构成还是我们人工制造的对称之形，都体现着很好的设计美感。

对称，就其意义来说包含了多种表现方式，有轴对称、点对称、镜像对称、移动对称和缩放对称等，其中前两项是我们从小在几何数学中就早已学到的。轴对称，是以某一对称轴为中心，进行上下或左右或一定角度的对折，得到等形的图形；点对称，是以某一个点为中心，让某个形产生旋转时，刚好与另一个形完全重叠；镜像对称，与轴对称相似，即在镜子前的图形与镜子里的图形能够相重合对称；移动对称，是图形按照一定的距离或者按照某一总固定的规律进行平行移动而得到的图形；缩放对称，是图形按照一定的比例放大或者缩小而得到的图案。

 知识链接

从视觉感受上讲，它是均匀的、整齐的美感；从心理上讲，它是协调之美，其他形式美法则表现语言都与之相关。对称构成的存在不仅给我们的视觉带来了富有秩序感、平衡感的美的享受，而且在作品的工艺制作上也带来了便利。

在设计中，因为对称相对具有较强的秩序感，单单运用对称的平面构成语言形式，会产生乏味单调的感觉，所以，在进行作品设计时，要在多种平面构成的语言的表现上对对称构成表现语言进行灵活的应用。在某些情况下，在对称构成的表现布局中加入不对称的图案元素，反而可以增强画面设计构图上的生动性和美感，同时避免设计的单调乏味，如图3-13~图3-24所示。

图 3-13　轴对称图形

图 3-14　中心对称图形

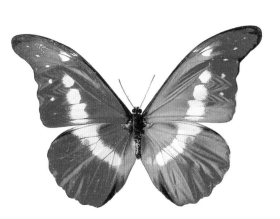

图 3-15　蝴蝶的对称形式

图 3-16　中国传统风筝的对称造型

图 3-17　人物脸谱的对称造型

图 3-18　中国民族服饰上的对称图案

图 3-19　图案中的对称

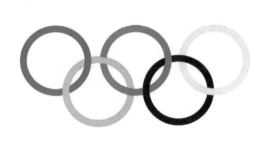

图 3-20　第五届特奥会会徽设计——移动旋转对称构成　　　　图 3-21　奥运五环的对称构成应用

图 3-22　广告招贴中的对称运用

图 3-23　对称构成的应用

图 3-24　对称在设计中的应用

3.1.4　均衡

均衡也可以说是平衡，本义是指在力学中的对等均衡状态，也就是在天平上称重物体时，如果天平能够保持平衡，就产生了均衡、平均、平衡。在构成活动中主要是指画面中元素间在大小、面积、颜色等方面所营造的一种平衡的视觉效果，它更注重观者对画面的视觉平衡的心理感受。在造型活动中，平衡感在画面中占据着非常重要的位置，是在设计、绘画等艺术作品构成活动中的基本的也是必须具备的能力。

均衡与对称在某种程度、某种环境下可以对等，一般情况下轴对称的构成多是保持一个平衡的状态，天平也是如此。天平的两个托盘距离中间支点是同样的距离，在天平的两个托盘里放置同等重量的物体，是一种平衡状态，也可以说是一种对称的存在。但是对我国古代使用的秤杆来说，它的支点到两端的距离不同，且两端的物体的重量也不同，但它也可以形成一种平衡，也就是我们所说的非对称性平衡，即左右两边的形状相异，而有着视觉上的量感的等同。

相对于对称来说，均衡在平面构成活动中的应用可以表现得轻松随意，它强调的是一种心理上的平衡感受。在设计作品中，可以把设计构成元素看成是物理上的具有量感的对象，在进行构成活动时，在这些元素的排列中寻求视觉上的力的中心点，追求一种动态平衡，来达到视觉和心理上的平衡，如图3-25~图3-32所示。

在平面构成中强调的均衡，打破了等量平衡的模式，追求一种动态的因素，趋向于动态的美感，是构成中不规则、无规律动态感元素的统一。

(a)

(b)

(c)

图 3-25　视觉上的不对称均衡

图 3-26　视觉上的均衡在设计中的应用

图 3-27 美国CITTA购物中心广告招贴

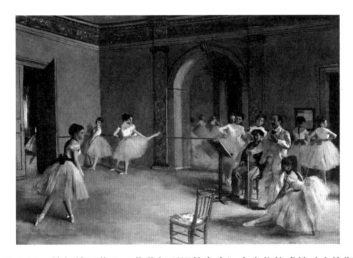

图 3-28 德加绘画作品《芭蕾舞剧场休息室》中人物构成的动态均衡

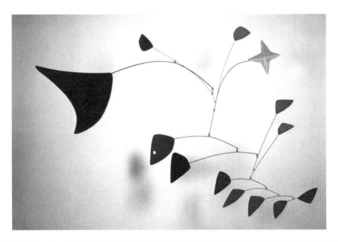

图 3-29 亚历山大·考尔德《虾笼子与活动鱼尾》活动装置设计中体现的视觉均衡

图 3-30　均衡在设计中的应用

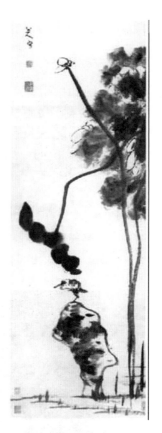

图 3-31　石涛作品

图3-32　均衡在设计中的应用

3.1.5　比例与尺度

　　比例是指某一事物在整体中所占据的分量或体积。比例是一个相对比较精确的数学概念，它所反映的是物体元素形态之间的大小、面积、重量等的比例关系，是构成元素间视觉

上的构成比例关系。如图3-33所示为天才画家达·芬奇关于人体的比例研究，研究人在各种动态下的比例尺度，对人体的绘画提供了一定的基础尺度。另外，像我们所熟知的黄金比例、等比数列等，都是很容易在设计作品中体现出来的。尤其是被我们所追捧的黄金比例(1∶0.618)，在很多成功的设计作品中都有所体现。因此，在设计造型活动中，画面中各元素间的比例关系、相对尺度大小，都是一个值得仔细考究的问题。画面中元素的位置、大小比例的不同，可以出现多种不同的效果，也就有了很多不同的画面构成表现形式，如图3-33~图3-37所示。

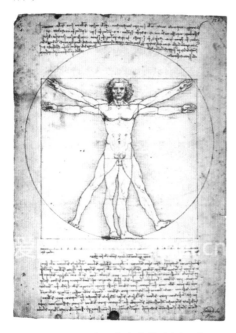

图 3-33　达·芬奇人体比例研究

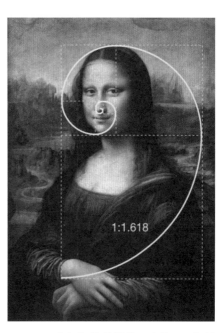

图 3-34　《蒙娜丽莎的微笑》中关于比例的应用

图 3-35　蒙德里安的作品关于比例的应用

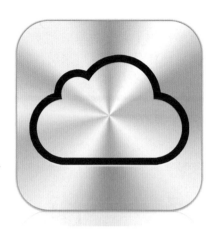

图 3-36　icloud标志设计中关于比例的应用

《决不妥协》海报
卡桑德尔　1925年

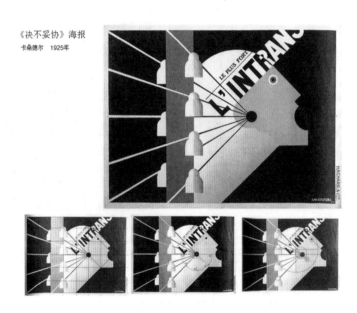

图 3-37　比例构成在海报设计中的应用

　　在平面设计作品中，只要是对元素进行设计编排，就一定会存在一定的比例尺度关系，不同的比例关系，创作的作品会出现不同的视觉感受，通过调整比例关系进行设计作品而产生不同的视觉感受。在设计的作品中，元素在画面中所占的比例关系与位置决定了整个画面的整体框架结构，也决定了整个画面的视觉效果，某个元素所占位置及比例大小的合理与否决定着整个设计作品的最终效果，因此，设计作品中元素与元素、元素与整体的比例关系与整个设计作品的最终效果，有着不可分割的关系，好的比例关系，不但会给予人视觉上的享受，同时也会给人的心理产生很大的影响。

　　在设计造型活动中，调整画面各元素之间的大小关系，合理地安排并放置在一定的位置，使各元素在设计作品中各占有一定的分量，合理地调节元素间的比例关系可以使设计作品达到整体上的和谐。

元素通过比例关系的调节，产生大小位置的对比或平衡的美感，不管是严谨的等比例构成设计，还是灵活的自由比例设计，设计作品都应该符合人的视觉审美逻辑。

3.1.6　节奏与韵律

谈到韵律、节奏，一般我们会想到和音乐的关联性比较大，它是指音乐、诗歌中的声韵和节奏韵律，是音乐诗歌中音的高低、长短、缓急的组合，以及一定规律的停顿所形成的不同的节奏。节奏都是有规律地重复连续某个或某段的节拍，但是简单的重复容易使整个节奏显得单调，加上有变化的节拍就产生了韵律。韵律原是指诗歌中的韵律，在诗歌中用同样的音调重复、反复，也可以加强诗歌的节奏感和音乐性。在音乐中，节奏的形成规律和重复音节的出现，决定了整个音乐的音色和旋律。节奏在艺术创作中是一个共性的元素，同样，设计中的作品也可以创作出节奏的美感。我国著名建筑学家梁思成曾把建筑的构成层次关系，比作音乐节奏的节拍，认为虽然艺术的门类各有不同，但在构成艺术形式上却是有着某些共性的存在。在构成艺术中，作品的节奏感主要表现在元素的重复、动静、曲直，以及多种方式共存的排列方式上。

节奏与韵律是密不可分的统一体，是美感的共同语言，在进行设计创作时，它是艺术家个人生活感受、文化素养和审美理想所制约的创作情态的显示，更是艺术家的艺术气质、创作心态和运用艺术语言熟练程度的直接反映，可以有效地表达设计者对于作品的感受；在设计中，画面的整体节奏感与韵律感是营造和表现画面、制造美的感染力的关键。画面的这种节奏感，可以使观者通过视觉感受而产生一种心理的感应，使静态的形象在欣赏者的心理上激扬起情绪的波动。成功的设计，总是以明确动人的节奏和韵律感将静态的画面变为有生命力的作品，如图3-38~图3-41所示。

图 3-38　具有韵律感的网页设计

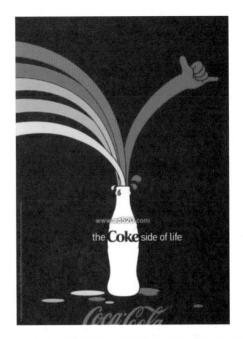

图 3-39　具有颜色对比及曲线空间留白的画面　　图 3-40　颜色对比的画面节奏感——可口可乐招贴设计

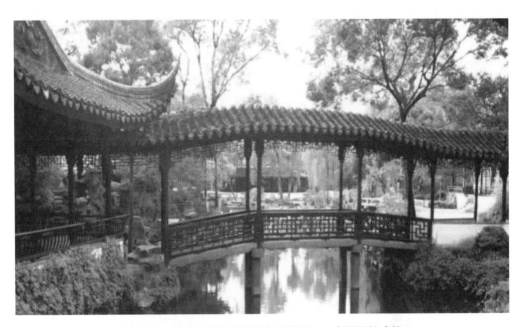

图 3-41　节奏与韵律在建筑中的应用——中国园林建筑

在造型设计中，很多画面构成元素都可以创造出画面的节奏感，无论是图片、文字还是色彩，它们肯定有某些方面是相同的，也是有一些差别的。在设计造型中，我们可以通过元素所占画面比例大小、空间的虚实交替、疏密排列、长短变化及曲柔刚直等方面来表现画面的节奏感与韵律感。我们可以把某一个元素进行放射排列，并进行不同方向或者不同角度的

渐变，从而创作出具有美感的画面节奏。一个好的画面节奏感可以使一个招贴增强层次感及活泼性，使画面充满生命力及观赏性。

 案例 3-1

奥运五环

奥运五环由五个奥林匹克环套接组成，有蓝、黑、红、黄、绿五种颜色。环从左到右互相套接，上面是蓝、黑、红环，下面是黄、绿环。整个造型为一个底部小的规则梯形。奥林匹克五环标志由皮埃尔·德·顾拜旦先生于1913年构思设计，是由《奥林匹克宪章》确定的，也被称为奥运五环标志，它是世界范围内最为人们广泛认知的奥林匹克运动会标志。

如图3-42所示，奥运五环的设计充分体现了和谐、均衡、对称的形式美法则，奥林匹克旗帜五个不同颜色的圆环连接在一起象征五大洲的团结，象征全世界的运动员以公正、坦率的比赛和友好的精神在奥林匹克运动会上友好相见，欢聚一堂，以促进奥林匹克运动的发展。

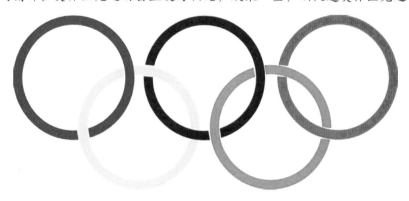

图3-42 奥运五环

3.2 平面构成的表现形式

在平面构成中，被设计的平面图案总是以一种成品的状态出现在我们的生活中，如墙体广告、报纸杂志等，对于不同的视觉传达需求、传达目的，在进行平面设计时就需要按照一定的设计需求进行有效的设计表现。平面设计构成中的表现形式，平面中点、线、面的分解与组合，美的结构规律就成了我们学习和研究的主要方向。

平面构成表现形式，主要是研究平面空间中、画面中元素与元素间、元素与画面间的位置构成关系。我们所学习的各种表现形式，都是单独从某个局部来研究、来认识形与空间的关系，只是就某种特定的环境来解决某种特定的构成问题，运用某种设计构成形式来进行一定的视觉传达，因此在我们实际的构成活动中，应灵活应用同一画面中不同的构成表现形式，并注意它们之间的和谐统一。把构成表现形式进行系统化、具体化的研究学习，对于掌握平面构成表现，进行平面视觉传达，有着不可或缺的作用。

3.2.1 排列与重复

排列与重复构成是指在视觉空间中，相同形象的元素出现两次或两次以上的反复的排列，具有互相连续性的现象形态。

 知识链接

在设计构成中，排列与重复经常是组合出现的，元素的排列形成一定的秩序感和律动感，重复的排列，可加强画面的整体性和构成形式对视觉的冲击力，起到强调作用，易引起观者的注意。

我们可以运用这种简单的排列组合，对二维空间中的元素进行再造，形成我们可以接受和欣赏的视觉美、秩序美。重复图形的出现常常是依赖于一个基本形，进行再组合，在基本形的基础上进行有变化、有目的的表现，强调主要的形态、心理感受等。重复组合的元素存在于方方面面，树上的树叶重重叠叠、墙上的砖瓦整齐排列、梯田整齐规律、房屋建筑的窗子柱子、街道的路灯、教室的桌椅等，许多简单的元素经过再组合、重复构成可以形成新的事物，从而构成五彩缤纷的世界；从简单、独立的个体事物到复杂、多元化的事物的重复构成变化，得到新的、复杂的、具有结构感和构成感的事物，其中包含了一种再造的、有规律的、丰富的、结构化的视觉美感，这就是重复构成的意义所在。在感叹重复构成给我们的生活带来变化、带来美感的同时，也应注意到，重复构成的简单排列和重复出现在某些应用不当的情况下也容易造成呆板、不生动的消极反应，因此在构成设计活动中，应灵活应用。

在平面构成活动中，重复与排列作为简单的、基本的构成表现形式，也有其不同的表现形式。具体情况有以下几种。

1. 元素基本形的简单规律性排列

在平面构成中，基本形的重复排列组合也有一定的规律可循，最简单的排列是在基本形的基础上向某一方自然重复地排列，还可以向四周无限重复地排列。

在基本形的基础上向某一方自然地重复排列也可细分为直线方向的重复排列和自由线性的具有方向性的重复排列。无论是直线性的重复排列还是自由线性的重复排列，这种单体元素的重复排列、简单的重复是容易形成秩序感和协调感，强化基本形的形体和视觉上的视觉效果的，且因为这样的排列重复是具有方向性的线性的排列，亦可加深视觉印象和给人视觉引导。一个简单的单体的基本形和一个由基本形进行重复排列之后的图形可能在表达意图上是相同的，但在实际上，给人的心理和视觉感受是不同的，对于进行过重复排列组合的图形，观者在心理上会有自然的心理暗示，它是重要的，是耐看的，是富有某些可深入考虑的元素的，如图3-43~图3-54所示。

 知识链接

基本形在平面中向四周的重复排列，也有多种可能性，可以是简单的直线形的横平竖直地向四周进行重复排列，也可以由某一端向某一方向渐变放大重复排列，还可以以基本形为中心向四周呈圆形散布排列。

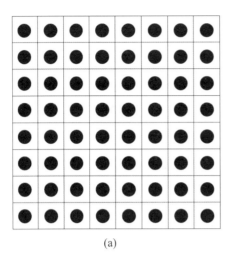

(a)

(b)

图 3-43　基本形的简单排列

图 3-44　元素的排列构成(1)

图 3-45　元素的排列构成(2)

图 3-46　元素的排列构成(3)

图 3-47　元素的排列构成(4)

图 3-48　元素的排列构成(5)

图 3-49　基本形向四周方形排列的重复

图 3-50　基本形向四周圆形排列的重复

图 3-51　重复构成在墙纸设计中的应用

图 3-52　海水波纹的简单重复排列

图3-53　动作的重复

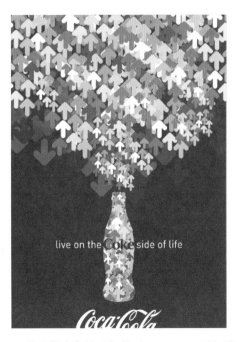

图3-54　箭头的方向性重复排列——可口可乐招贴设计

元素的重复排列组合是自由的，单一的基本形态在重复和排列的构成结构中，可变化为多元的、丰富的具有变化的图形图案。当基本形按照直线方向重复排列的时候，它具有了成排成列的排列形态，也就是基本形是按照垂直和水平两个方向进行排列与重复；基本形的单个的形态和进行过垂直水平排列后的形态虽然是相同的，但它们所表现出来的效果却有差异，通过四周指向重复排列后的形态元素，对物体形态所表达的程度会更加强烈，单个的形态不再是观者的视觉焦点，整块的大的形态延续的整体进入视觉中心。因此，单个的元素、物体形体在构成关系中是以点的性质出现的，而经过指向四周延续排列后的形态就具有了面的性质，相对来说具有更强烈的视觉意义，单个的物体形态更强调单个的视觉个体，而经过重复排列的物体形态就具有了面的、更加整体的视觉特效。当以基本形为中心向四周进行重复排列的时候，单个的物体形态出现了以基本形为中心向四周发射的趋势，整体的形态构成了圆的性质，这样的重复排列形式使基本形在中心位置具有了聚心性，容易构成视觉焦点，吸引眼球，同时向四周发射分布重复排列的基本形态也是对中心基本形体的呼应，起到强调画面中心形体的向心性和加强画面整体的整体感的作用。

2. 元素基本形变化的重复排列组合

元素基本形态的规律性组合中倾向于表达元素的无变化性的简单的重复排列，在设计造型活动中，元素也可以在基本形的基础上进行变化，表现重复排列组合，多种形态上的基本形的变化可避免画面的单调、呆板，使画面造型语言更加丰富且具有变化性，增强画面的可读性，其中，元素基本形态的变化的重复排列组合形式有以下几种。

(1) 元素基本形可出现正负形变化、图与底的对换、元素交叉进行重复排列，某些时候也可以又出现第三形态，增强画面的可看性，如图3-55～图3-57所示。

(2) 元素基本形的方向性的旋转变化，也可以给画面带来一定的向心性和向中心聚拢的趋势，增强画面的动感，如图3-58～图3-62所示。

(3) 元素基本形的水平或垂直镜像重复排列，也可以说是元素对称出现的一种表现方式，是基本形以相对的方式进行重复排列组合。基本形在元素中以相同的姿态、相对地重复排列，具有变化和统一的协调结合，使画面形成新的不一样的视觉效果，如图3-63～图3-64所示。

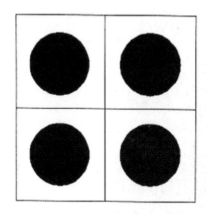
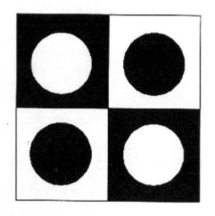

图 3-55　正负形(1)

图3-56　正负形(2)

图 3-57　正负形(3)

图 3-58　元素表现出的动感(1)

图 3-59　元素表现出的动感(2)

图 3-60　元素表现出的动感(3)

图 3-61　元素表现出的动感(4)

图 3-62　元素表现出的动感(5)

图 3-63　重复排列(1)

图 3-64　重复排列(2)

3.2.2　近似

近似是指元素之间在大的基本形态上的形似，以及在某些局部细微处有不同的区别和变化，这样的现象大多出现在元素基本形态、颜色、大小等在某一特征的大体相同的同种或同类的情况下。

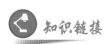

在构成设计中，近似作为一种视觉表现手法给画面增加了更多灵活性，以及更多、更丰富的表现元素和表现形态的可能性。

　　近似多是由两个或两个以上的多个基本形态同时出现在画面中，因此近似常伴随着重复的出现。重复是重复相同的基本形，近似是重复一个基本形的某个主要特征而局部存在差异，近似相对于重复的严谨而言，就更加具有灵活性，能在重复构成规律的基础上出新，体现出它的生动性，近似更富于变化，容易表现出具有耐人寻味的画面效果，使画面更加有"味"、更加耐看。

　　近似，从字面的意思来看不难理解，都能明白是物体在某方面有相近或者相像的地方，自然界中也不乏相近或相似的事物，我们人类就是最好的例子，每个人的结构骨骼都是相同的，但每个人却又都有属于自己的特色。万物相近又各具特色，给我们带来了很多奇特与美妙。在艺术设计造型活动中，设计师同样借用了这样一种方式来表达独到的设计意图和对美的事物的感性思维。

1. 元素的形态近似

　　世间万物，近似的事物实在是多之又多，近似是一个很笼统又很准确的词语，"自然界找不到两片相同的树叶"，即使如此，很相像却也不相同，很多事物是在大体轮廓、内部结构等可看得见的形态外形上相似，像是同一个模子刻出来的，但又有细微处的不同，这样的相似，多伴随着重复的出现，在相同中求变化，在变化中求统一，充分表现出了画面的调和统一。这样的表现方式相对于简单的重复排列而言，就又多了些许的活泼，使画面的构成关系多了一些变化，给画面的构成关系有了更多表现的可能，如图3-65~图3-79所示。

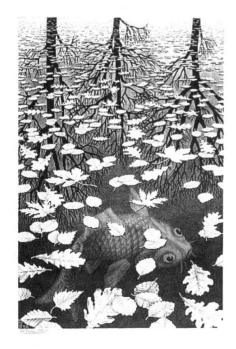

图 3-65　埃舍尔作品

图 3-66　近似(1)

图 3-67　近似(2)

图 3-68　广告招贴画

图3-69　近似(3)

图 3-70　古代织物中的近似样式

图 3-71　近似(4)

图 3-72　近似(5)

图 3-73　近似(6)

图 3-74　近似(7)

图 3-75　近似(8)

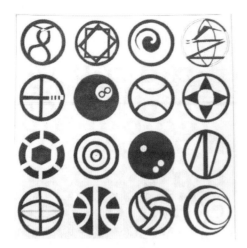

图 3-76　近似(9)

图 3-77　近似(10)

图 3-78　近似(11)

(a)

(b)

图 3-79　近似(12)

2. 元素的形式近似

元素形式上的近似，指的是元素可以暂时抛开外在轮廓等形态上的相同或者相似，而仅仅考虑事物元素间表现形式或者内在构思上的相似，比如说某一物体的表现都是由线来构成，它们不一定有相同的外在轮廓，不一定有相同的颜色，但是在表现方式的某种特定方面，不同物体却又表现出相似性。就好比一位艺术家，所描绘的每一幅画面都不尽相同，但观者一看就知道是某某画家所画，因为在作品中有相近或相似的表现手法，也就是在表现形式上相像。若把某画家的多幅画作放在一起，也可以构成一组和谐的组画，这是某些表现手法、形式上的相同所致。在构成设计中，这种方式可以寻求画面中多种元素的某个相像的点，来达到画面的整体和谐，变中求同，如图3-80~图3-85所示。

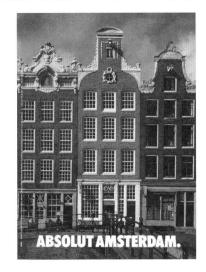

图 3-80　形式上的重复近似——伏特加招贴设计

图 3-81　形式上的重复近似——动物

图 3-82　重复排列(1)

图 3-83　重复排列(2)

图 3-84　形式上的近似

图 3-85　近似

3.2.3　渐变

渐变是一种逐渐的、有规律、有节奏的构成活动，是一种符合自然规律的现象，有很强的规律性。这种构成现象在平面造型活动中能产生强烈的透视感和空间感，是一种有规律、有节奏的变化形式。渐变是一种不显著的变化，是一种缓和的、有规律的、调和的、有秩序的行为。渐变可构成一种持续的有节奏的画面节奏感，在视觉表现上也可呈现出渐强或渐弱的运动趋势。

渐变在字面上解释就是逐渐地变化，是一种缓和型的不显著的变化。渐变的含义有很多种，不仅有设计课程上强调练习的形象渐变，还有颜色、大小、位置、排列次序等的渐变。形象的渐变是由一个形态逐渐转变成另一个形态，它们可以完全不同。

渐变是一种缓和的变形行为，但其变化节奏却可以有轻有重、有缓有急，营造出生动有趣的画面构成形式，使设计视觉感受更轻盈、灵动。

在平面构成研究中，渐变主要有以下几种表现。

1. 基本形形态的渐变

基本形形态的渐变是基本形内部结构的转变，在外观上，它可以是一个由简单的形态到复杂的形态的渐变，也可以是由复杂的形态向简单的形态转变；在直观感受程度上，它可以是由具象到抽象或由抽象到具象的变化。基本形的渐变可以使画面上的表现意义变化，由一种形态变化到另一种完全不同的形态，具有变化的自由性，可创作出别具一格的有意义的符合情理又具有视觉赏析的作品。在教学中，这种渐变方式的练习可以有效地训练学生的理性思维能力和想象能力，为学生创新能力和对整个作品的整体把握能力的提升奠定一定的基础，如图3-86~图3-88所示。

图 3-86 基本形的渐变(1)

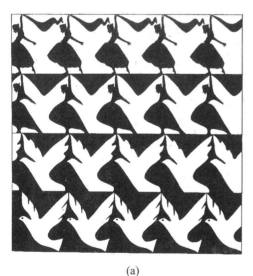 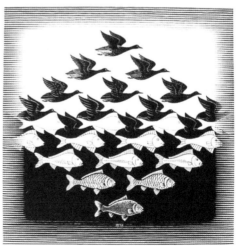

(a)　　　　　　　　　　　　　　　　(b)

图 3-87 埃舍尔作品

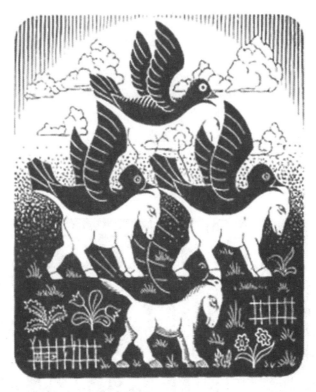

图 3-88　基本形的渐变(2)

2. 基本形位置的渐变

　　基本形位置的渐变是指在基本形形态不变的情况下，做位置的渐次变化，是基本形在单位空间内做位置的渐变。由于基本形的放置位置的变化而造成角度的变化，也可以使基本形在整个画面中显现出一种运动的视觉感受，表现出画面的节奏律动，如图3-89~图3-91所示。

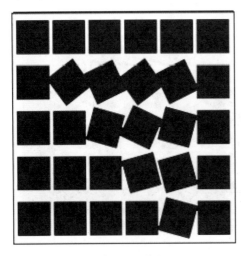

图 3-89　位置渐变(1)

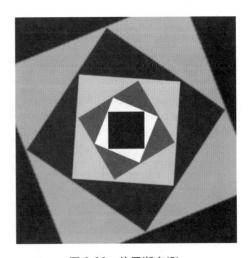

图 3-90　位置渐变(2)

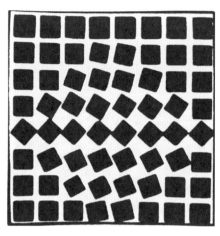

图 3-91　位置渐变(3)

3. 基本形颜色的渐变

基本形颜色的渐变也是用相同的基本形，只是做颜色上的变化，可以是单一颜色的明度、亮度的变化，也可以是颜色的色相上的变化，给画面制造一种纵深的层次感和颜色间细腻微妙的变化的视觉美感，如图3-92~图3-95所示。

图 3-92　颜色渐变(1)

图 3-93　颜色渐变(2)

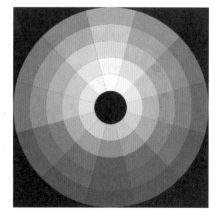

图 3-94　颜色渐变(3)

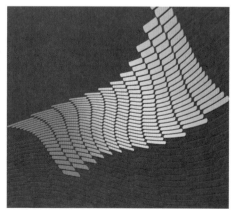

图 3-95　颜色渐变(4)

4. 基本形方向的渐变

基本形方向的渐变也是在相同基本形的情况下，做方向上的变化，通过改变基本形单位的动向走势，营造出曲折回环的扭动美感，具有一定的节奏感和强烈的层次感，如图3-96所示。

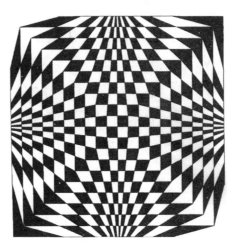

图 3-96　方向、大小渐变

5. 基本形存在单位空间的渐变

在大体保持原状态的情况下，基本形存在单位整体的变化，带动基本形的无意识的变化，可以整体在平面空间中做大小、方向、位置的渐变变化，通过这种渐变模式，可以使画面呈现生动的错视效果和具有动感的流线型美感，如图3-97、图3-98所示。

图 3-97　基本单位渐变(1)

图 3-98　基本单位渐变(2)

以上几种渐变模式，可相互穿插合并同时进行，使用变换位置的同时也可以进行颜色的渐变等。此外，在同一个画面中也可以有多个基本形的渐变同时进行，还可以和其他平面构

成表现形式同时使用，使用一种表现方式，容易使画面单调缺少变化。需要注意的是，在使用渐变构成时应注意把握渐变的"度"，也就是把握渐变的节奏感，不可过于生硬，也不可过于缓和而使画面有呆滞无生气之感，应在保持画面和谐统一的前提下，尽可能地给画面营造不一样的视觉美感。

3.2.4　发射

发射是指以一点或多点为中心，呈向周围发射、扩散等视觉效果，是渐变的一种形式，在某些时候也与重复构成中向四周散发呈圆形延续相似。发射构成在视觉上给人一种眩晕、闪亮的效果，与周围环境形成对比，具有强烈的层次感和空间感，发射的不规律性也有着一定的律动感，可对主要元素起到强调的作用，容易吸引视觉注意力和产生强烈的视觉冲击力。

发射有两个基本特征：第一，发射具有很强的中心聚焦点，且这个点在画面构成中多位于画面的中心位置；第二，发射有强烈的空间进深感，像光一样的动感，使图形由四周向中心聚拢或由中心向四周扩散。

知识链接

发射构成的构成因素一般是由某一点或某一条线向四周扩散，或向中心点、中心线聚集，构成扩散或聚拢的感觉，呈现出稳定而具有爆发的力量感和存在感。

发射构成的发射方向可以是任意的，但发射方向的变化要有一定的规律可循，根据发射方向和发射构成规律的不同，可分为以下几种形式。

(1) 中心式发射，以一点为中心向外发射或四周向中心点聚集的形式来表现，它是发射构成的主要表现形式，也是最常见的发射构成形式。进行发射构成时，发射的骨骼(发射线)既可以是直线向外，也可以用曲线来表达；骨骼的密集程度根据实际需要而定，一般情况下，越密集的发射线，其表现的发射强度越大，越有爆发的力量感和动势，如图3-99所示。

图 3-99　咖啡广告招贴设计

(2) 同心式发射，是以一个点为中心向四周竞相发射，具有一定的规律性的扩展构成，类似同心圆的以同一个圆心为中心点，多个圆以一定的放大或缩小比例向四周扩散。这种方式在构成表现使用时具有强烈的规律性和秩序感。需要注意，运用这种构成方法时应避免因僵硬化而使画面呆滞，如图3-100所示。

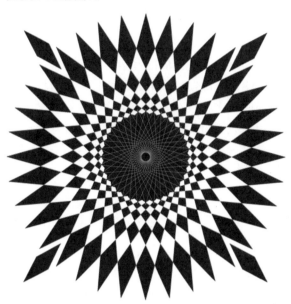

图 3-100　画面呈放射状

(3) 旋转螺旋发射，是以某一中心点，基本形呈旋转螺旋扩散的形式。基本形的简单旋转，并向四周扩散放大的形式，形成螺旋样式的发射。这种发射构成形式变化多样，并且有一定的旋转韵律美，如图3-101和图3-102所示。

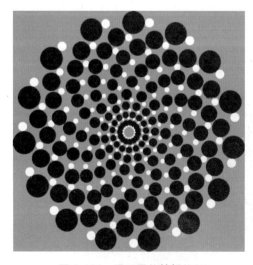

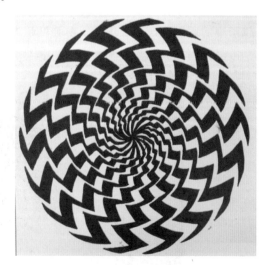

图 3-101　画面呈旋转螺旋(1)　　　　图 3-102　画面呈旋转螺旋(2)

(4) 多点式发射，是在一点式中心发射的基础上进行的，在画面中同时有多个中心发射

点进行构成设计的方式，如图3-103所示。

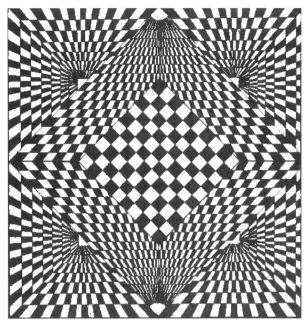

图 3-103　多点式发射

综上所述，发射就是基本形以一点为中心按照发射线的变化进行的发射构成行为，在具体的实际应用中，出现了同心发射、螺旋发射和多点发射等。

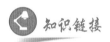

在发射构成中，经常会采用多种发射形式共存于同一画面的情况，多种特点相结合，给画面制造曲直离合的丰富层次感和变化性。

3.2.5　特异

特异构成是指在规律化的构成形式中，故意制造的基本形的变异，改变基本形的存在状态。在规律性的构成形式中，特异主要是用来强调形象，打破规律的单调感，造成视觉上的新鲜感和对比状态，使形象成为表现的视觉焦点，从而达到一定的表现目的。

特异构成形式的表现往往伴随着重复构成的出现，在多个重复的基本形态中，使某个需要被表现的事物，介入其基本形中(往往具有某种相近的特点)，达到画面的对比效果(特异在某种形式上也可以说是对比的一种表现)，这种相同事物间出现特殊异质事物的构成形式，使得画面的构成表现出现一定的趣味性，同时达到对比、吸引视觉的目的。

自然界中无规律事物的特异，在表现中某一事物的某一部分得到特异变化，由事物的原形态转化为其他具有某一相同特质的特异形态(其间往往具有某些微妙的变化)，从而强调原事物的某一特点，如图3-104~图3-106所示。

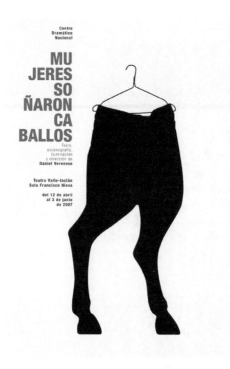

图 3-104　特异构成在设计中的应用(1)

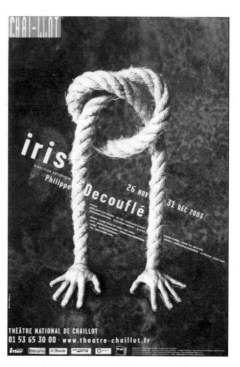

图 3-105　特异构成在设计中的应用(2)

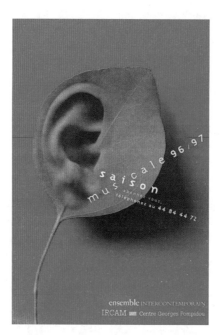

图 3-106　特异构成在设计中的应用(3)

　　在一定数量的重复构成或近似构成的基本形中，出现了一部分变异的特异形状，它们往往也是具有某些微妙的变化的特异形状，形成画面的明确对比，加强趣味感，吸引视觉焦点，从而达到艺术设计表现的目的。

在进行特异表现的同时，应注意构成表现的"度"，注意形态的对比因素，要在画面中得到均衡与统一，适当地表现可使对比程度起到事半功倍的效果，而过强的对比形式反而会破坏画面的整体性，过弱的对比形式又难以表达主体表现物，因此，在特异对比中应注意基本形之间的微妙联系，形与形之间要相互呼应，内容符合情理，巧妙适当，在"变"的因素加强的同时也加强构成画面的统一性，增加画面的趣味性及画面所透露出来的深度和内涵。

3.2.6　空间层次

空间是具有深度、具有进深的物理空间，在平面空间构成设计中，我们致力于研究二维平面中三维立体空间的表现方式，在平面构成中所要表现的三维空间，不是真实的有实际距离和实际深度的空间，而是一种视觉上的感受。二维平面中具备了空间的视觉感，使人看到平面中纵深感和距离的远化，是一种视觉上的震撼和观看上的视觉享受。

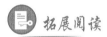

拓展阅读

层次是平面中的单层空间，有了多个空间深度的表现，它也是一种视觉感受，但并不具有真实的空间深度。

层次在平面构成中指的是物体形态在二维平面化的空间中，有了前后远近的进深关系及排列次序。在平面构成中，层次的出现，可有序地安排画面中元素的前后关系，构成画面的前后层次存在的真实感受。与其他构成表现形式相同，层次也是平面构成的一个重要组成部分。画面适当的层次安排，可使平面中的各构成元素有主次顺序，和谐存在，通过摆放元素的前后关系的不同，使平面构成在视觉感受上显得合理、真实、丰富、耐看。

层次关系在平面构成中有着十分重要的位置，设想一下生活中的场景，购票或食堂买饭，如果没有按照顺序进行，将是一窝蜂地拥在一起，造成工作效率的降低和生活的不和谐。同样，在平面构成中，若把很多画面中应出现的元素，无序地摆放在同一层面，画面将出现杂乱无章，甚至混乱的状态。

层次关系在平面构成中，关系着整个构成结构的精彩与否，它是画面空间秩序、画面节奏的总指挥家。

平面构成中的层次关系，在视觉上是一种形态间的前后、重叠、遮挡关系；同时形态间的遮挡、重叠等也是表现画面层次关系的重要手段。

二维平面中三维空间的视觉表现主要是依靠物体间的透视关系来体现，主要表现形式有元素间的重叠、大小的变化、虚实等，如图3-107所示。

在平面构成中，画面的层次和空间是相辅相成的，在一定程度上是相同的，在表现画面景深和元素间重叠方面是相同的，不同的是，两者所表现的空间深度和强度有所不同。

自然界中，一切物体都依赖于空间而存在，而同时，存在于空间中不同层次和界面中，因而有了丰富的具有变化的三维世界。在平面构成中，一切构成元素都依赖于层次和空间，利用一定的表现形式达到真实三维空间的视觉享受。

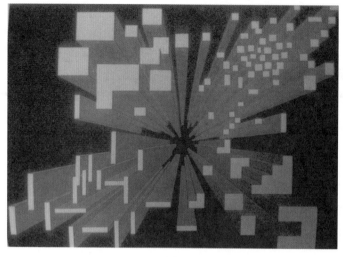

(a)

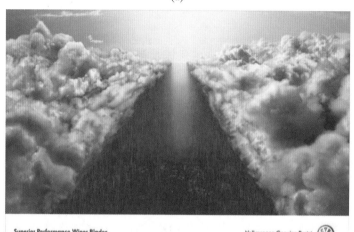

Superior Performance Wiper Blades.

Volkswagen Genuine Parts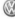

(b)

图 3-107　空间透视构成案例

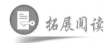拓展阅读

　　空间层次是平面构成中，一切表现元素和物体形态的载体，任何元素都是在这样的视觉上的真实空间中存在，并与其他元素结合为一个整体，构成整个平面三维视觉空间。

　　三维视觉空间，实质上是在真实二维空间上的一种视觉上的错视，并不是真实存在的，因为这种错觉，我们可以感受到平面中的层次空间，可以体验到二维平面中的视觉享受和心理愉悦，如图3-108所示。

　　当平面中只具有一个层次时，元素间的位置关系没有重叠和交叉，也没有遮挡和被遮

挡，而只是平行地存在同一层面上相离和相接。在这样的情况下，画面便只有元素和元素在平面除元素外剩下的形状，也就是图与底的关系。这种特殊的构成形式，使得元素与元素之间的空隙有了不一样的意义。中国画学习中，会有"计黑当白"之说，画山水时使用此方法尤其多，空白可以是海水，可以是远山，可以是白云等，在平面构成设计中，元素与元素之间的空白，也是具有视觉意义的第二形态，使得平面构成在形式上具备了视觉上的趣味性。

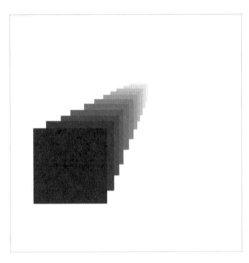

图 3-108　三维空间感

这样说来，层次在于两个层和两个之上的层的平面构成中，层面的增加，同时也增加了平面视觉表现更丰富、更具变化的可能性。如若在单层平面中，元素的空间再强烈，也不会有空间层次感的元素前后关系和层次关系丰富的视觉情趣，只能是元素的单独的空间关系、空间感，如图3-109所示。

一层空间

(a)

二层空间

(b)

图 3-109　层面展示

(c)

(d)

图 3-109 层面展示(续)

平面空间中,多层面的出现,使得元素的有序摆放不至于混乱,同时,也给平面中各层面元素有了更多的构成表现的可能。空间感的出现使平面中层与层之间的距离加深、加强,使平面中的三维空间感进一步得到加强。同时,层次与空间的结合,在很大程度上丰富了平面构成的视觉效果,为元素间的组织穿插关系、主次安排等不同层面上的前后进深关系的合理协调处理提供了条件,使得多种表现手法和构成方式成为可能。

在层次与空间的关系上,层次是处理不同层面上的元素关系,主要实现手法有叠加、遮挡、渐变等,如图3-110和图3-111所示。

图 3-110 遮挡

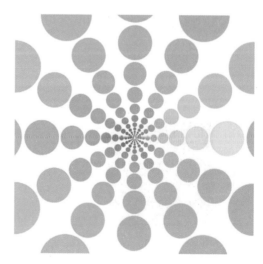

图 3-111 渐变

空间是处理整个构成平面的深度关系,使平面构成具备一定的深度感,它的主要实现手法有两个:第一是物体元素间大小的对比度,对比越大,深度感越强;第二是构成元素间的虚实对比度,对比越大,虚的元素越退后,平面的三维空间感越深,如图3-112所示。

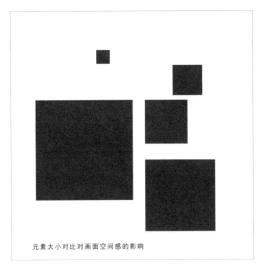
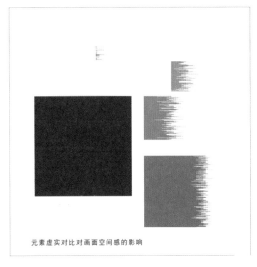

元素大小对比对画面空间感的影响　　　　　元素虚实对比对画面空间感的影响

图 3-112　空间处理

在二维平面空间上表达空间也有两种表现形式，一种是一点空间，另一种是矛盾空间。一点空间，就是我们正常所说的透视空间，运用视点、消失线和消失点在平面空间中构成立体的空间，具有强烈的空间感。矛盾空间，就是违背了正常的视觉上的空间表现和空间感受，在画面中它除了一个视点外，可能还有两个或者两个以上的更多的视点及消失点，形成在实际中不可能存在的，由视点及消失点混合错换的虚假的平面中的三维立体空间。

在进行平面设计时，表现画面的三维立体感，可从上述多种表现方式入手，从画面的空间及层次的关系来表现，两者的同时进行，构成一定深度的平面空间感，在层次和空间的构成中表现艺术设计的魅力。

3.2.7　想象

想象是一个心理学名词，意指人对大脑中已存储的基本原有的形象进行加工创造，以形成新的形象的心理过程，是有别于普通思维模式的思维方式。

想象与思维都属于对事物的认知活动，能够对已知事物形象进行接受与推敲，并对新物质进行想象与创造。想象是人在脑子中凭借对过去事物的感知感觉的记忆所提供的信息材料进行再加工，从而产生新的形象的心理过程。也就是将过去的经历经验中对已知事物的积累进行新的结合，是人对于已知的客观世界的反映。

想象在心理学上分为有无意想象和有意想象两种。无意想象是指在客观世界某种外界的刺激下产生的无意识的不由自主的想法，例如，人在白天经历了某些事，晚上在梦境中也会出现等；有意识的想象是人在有预期目标有目的的想象过程，是人根据事物的某些信息进行的想象，可以分为对已知事物的再创造，对外界描述未曾了解或视听过的事物的创造，如人

类古代对于龙凤图案的创造。

在设计中，想象是一种难能可贵的心理品质。在艺术方面的想象力透视出他的艺术创作能力，设计创作者通过过去对客观事物的感知和了解，以及对事物的回忆和印象，在设计者的脑海里经过想象的过程，对事物的重新组合及创新，通过设计者运用设计表现手段进行想象的再现。

在设计中，设计创作的表现方式及设计手法可以通过设计者的努力来达到，同样，设计的想象也可以通过培养和锻炼来得到提升。艺术是源于现实而又高于现实的，它是通过设计者对于现实的想象，来进行设计创作的。艺术活动中，想象是创作的源泉，从而让现实中的不可能变为艺术中的可能。想象使我们对于事物的思维方向、思维方式变得多样性，使设计创作者能够激发潜在的对于生活、对于艺术的再创造。通过想象的过程，创作出能够打动我们、感动人类的艺术作品，让人们感受艺术设计中想象的艺术魅力，如图3-113~图3-117所示。

图 3-113 米罗版画作品中关于现实的想象作品

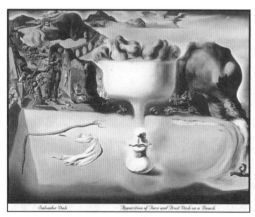
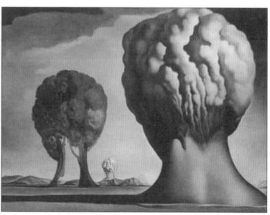

图 3-114 达利作品中关于想象的应用

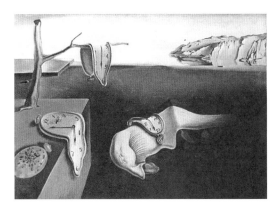

图 3-114　达利作品中关于想象的应用(续)

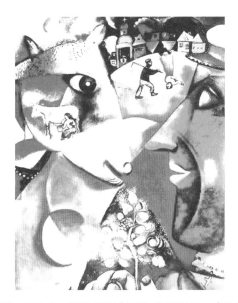

图 3-115　夏加尔《我和我的村庄》关于时间、空间的想象

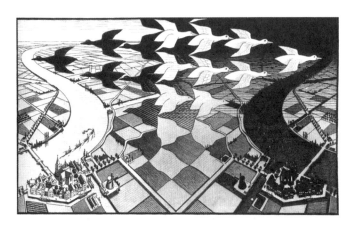

图 3-116　埃舍尔作品中村庄与飞鸟的想象空间

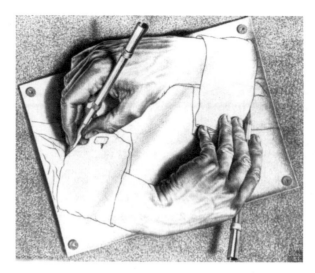

图 3-117　埃舍尔《画手》呈现的图像让我们想象是左手在画右手还是右手在画左手

 案例 3-2

埃舍尔的作品《蝴蝶》

埃舍尔是荷兰著名的图形画家，他幻想的通常是怪异的木雕和石版画。在版画中，如《相对论》与《瀑布》，他用多样化的角度和精确的细节创造出了不可能在现实中存在的神奇的建筑景观。

如图3-118所示，画面的中央是一系列规则的图案，是一个彼此之间交融在一起的整体。但到了边缘，蝴蝶在不知不觉中诞生了、长大了、会扇动翅膀了、会飞了、奔向自由了，仿佛向我们描绘了人类成长的历程。

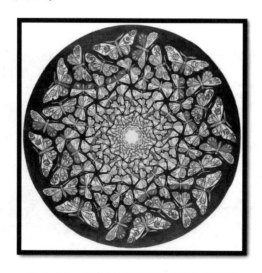

图 3-118　埃舍尔《蝴蝶》中的大小渐变

案例 3-3

<div align="center">

综合案例解析：赵州桥

</div>

赵州桥原名安济桥，俗称大石桥，建于隋炀帝大业年间，至今已有1400年的历史，是当今世界上最古老的石拱桥。石拱桥是用石块拼砌成弯曲的拱作为桥身，上面修成平坦的桥面，以行车走人。赵州桥的特点是"敞肩式"，即在大拱的两肩上再辟小拱，是石拱桥结构中最先进的一种。它是世界上现存年代最久、单孔跨度最大、保存最完整的一座敞肩式石拱桥，被世人公认为"天下第一桥"。其设计者是隋朝匠师李春。赵州桥是正常的交通运输桥，它的桥身弧线优美，远眺犹如苍龙飞驾，又似长虹饮涧。尤其具有艺术特色的是栏板以及望柱上的浮雕，充分显示了隋代矫健、俊逸、浑厚、严整的石雕风貌。整个大桥堪称一件精美的艺术珍品，称得上是隋唐时代石雕艺术的精品。

如图3-119所示，赵州桥的艺术风格主要体现在腰铁、莲花饰件、栏板图案、望柱的雕刻。腰铁：侧观赵州桥，主拱外侧面上下各起线三条。四个小拱稍有收回，上下各起线两条，大拱、小拱、拱石均用双银锭形腰铁联结，这种银锭形腰铁，除增加拱石间拉力外，其装饰作用很重要，块块腰铁好似苍龙之片片鳞甲，呈现出"龙腹"形象，令人备感桥身有向上攒动的趋势。主拱和四个小拱拱顶各雕龙头状龙门石一块。建造者运用浪漫手法，塑造出想象中的吸水兽，寄托石桥不受水害、长存无恙的美好愿望。莲花饰件：主拱和四小拱之上为仰天石，外露桥侧，在仰天石的边侧和上面，雕刻有等距的八瓣莲花饰件。这种圆形饰件，是从木结构的帽钉及帽钉之下的垫板模仿而来的，并且加以装饰美化，把帽钉和莲瓣形的垫板结合起来，好似一朵落地莲花，山西太原天龙山石窟中的地板上和云冈石窟中的门楣上均有类似的装饰。建桥者李春设计这一图案可谓独具匠心。这种桥外装饰，既增加美感，又增强牢固感，寓有"步步生莲"之意。仰天石与主拱上下相映，增强了"虹飞"的意境。在构思中既仿自然景物，又有丰富的想象力，创造出优美图案点缀桥侧，正是中国美术写实倾向与浪漫主义创作思想交织的生动表现，李春不愧为卓越的艺术家。

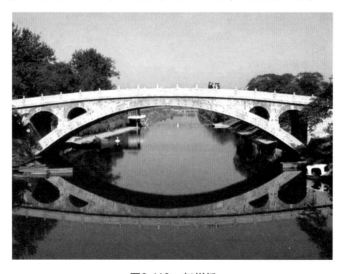

<div align="center">

图3-119　赵州桥

</div>

本章小结

在平面设计构成中，每个元素只是作为艺术设计的一个个体来融入整个作品中，作为一个设计元素符号而存在，每个元素的组合构成艺术设计整个作品的整体，作品要有一定的整体性，每个元素都不能离开整体而独立存在。因而，在设计作品中，各种表现方式是作为一种手段来达到作品整体的表现性，是调节元素间大小、方向、位置、空间、前后、比例、虚实、节奏、主次等关系的手段。

课后练习题

一、填空题

1. 在平面构成设计中，元素与元素在同一平面中便存在了元素与元素之间的构成关系，也存在了_____之间的构成关系。

2. _____在设计中是关于设计形式美的基本法则。

3. 在平面构成中，基本形的重复排列组合也有一定的规律可循，最简单的排列是在基本形的基础上向某一方_____的排列，还可向四周_____排列。

二、选择题

1. 平面构成的形式美不包括(　　)。
 A. 对称　　　　　　　　　B. 平衡
 C. 和谐　　　　　　　　　D. 自然

2. 平面构成表现形式，主要是研究平面空间中，画面中(　　)之间、元素与画面之间的位置构成关系。
 A. 点、线、面　　　　　　B. 元素与元素
 C. 点与面　　　　　　　　D. 点与线

三、问答题

1. 思考平面构成中构成表现形式之间的内在关系。

2. 思考学习平面构成表现方式的目的，以及在整个平面构成设计中所起的作用。

第4章

形与空间在平面构成中的应用

 学习要点及目标

- 掌握平面设计中形态间的共用线、共用面、共用某一个形态局部等所表现出来的平面空间效果。
- 了解如何使用平面中线面构成关系来设计图形图像。

4.1 平面空间与形

4.1.1 不同的形

在平面构成中，画面的视觉表现都是由构成元素通过不同的构成方式进行构成表现的。平面构成关系中最基本的就是构成元素，也就是构成中的"形"。

形是形状、形态、形象、图形等的总称，是一种简单的、具有可视性的平面构成元素。在平面构成中，不同形式的使用，能够得到不同的视觉表达力。

(1) 形状和形态，都是指平面设计中可见的视觉形象，理论上感觉形状在表达物体外在特征上更具直观性，因而具有更多的具象性，而形态在视觉表达上更注重的是物体形式上的抽象，不如形状在视觉上表达得直观，但是两者本质上并没有太大差异。在设计领域中，形是一个宽泛的概念，所以形的抽象及具象都具有视觉上的表现性，都是具备视觉上的直观性和可视性的。形状和形态按照特点可分为具象形态和抽象形态，具体来说，具象形态又可分为自然界中的形和人造形，抽象形也可分为规则抽象形和不规则自由抽象形。例如，自然形是指自然界中原本存在的物体所形成的视觉形象和一切具有可视性的形状，如河流、山川、树木、花鸟鱼虫等。人造形指的是在经过人的加工、改造之后的形状。自由抽象形与几何抽象形的区别是，几何图形相对来说受几何制图的限制，而自由抽象形相对较自由，如图4-1所示。

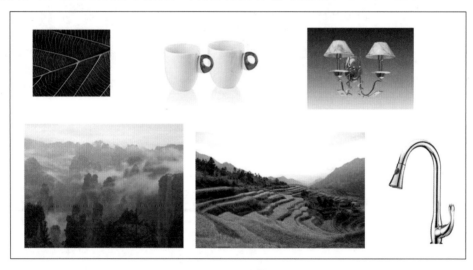

图4-1 不同的形

(2) 形象，是指物体的形状构造和外在形状表现给人的直观的视觉感受，任何物体都有其自身的"形象"。在实际的视觉思维设计中，更关注设计元素"形"单独的形象关系及"形"之间的组织结构关系所产生的视觉美感。

4.1.2 基本形

基本形是构成平面中视觉空间表现的基本单位。在平面构成中，任意一个点、线、面或

是具有视觉表现力的物体形状，都可以作为基本形。基本形在构成平面中，作为视觉载体承载着平面设计的理念和设计意图，具有直观、生动、理性、抽象的审美特性和视觉特性。在平面构成中，基本形之间的构成关系，决定着构成平面的视觉表现，多种样式的平面构成形式，因为基本形的组合而变得丰富，如图4-2所示。

图4-2 基本形

在平面设计中，设计作品通常不会利用一个单独的形态形象表达设计意图，通常是两个或两个以上的多个形象同时作用于一个设计作品。因此，当一个设计作品中出现多个设计元素形象的时候，就出现了元素形态间的组织结构关系，并通过元素形与形之间的这种关系来表达设计，使得原本单调的作品变得丰富、具有节奏感。在设计中，形与形的关系主要有以下几种形式(见图4-3)。

(1) 分离：即相互的两个形之间没有交接点，相互之间保持一定的距离，使其不相交而相邻。

(2) 接触：指两个形象的边缘部分正好相互接触，两个形体形态之间有接触点。

(3) 叠加：就是两个元素形态，通过接触或相交使彼此成为一体，扩大了本身原有的体块，成为一个相对较大的新形体。

(4) 覆盖：是一个形象遮挡住另一个形象的某一部分，使得覆盖与被覆盖的形象产生画面上"上下"的空间关系。

(5) 减缺：减缺类似于覆盖，但减缺所表达的是一个形态被某一个形态的轮廓所覆盖，剪掉被覆盖的形态的两者相交的部分，因而留下被减缺的形体，因上层覆盖形态没有视觉表现性，因而也就没有所谓的上下前后之分。

(6) 差叠：两个元素形态相互重叠之间有相互重复的部分，作为两个形象的视觉上的相交差值，就是差叠。

(7) 透叠：与差叠有相近的含义，但透叠所表达的是剪掉两个形象在视觉上重合的部分而留下的部分，作为一个新的形象而存在。

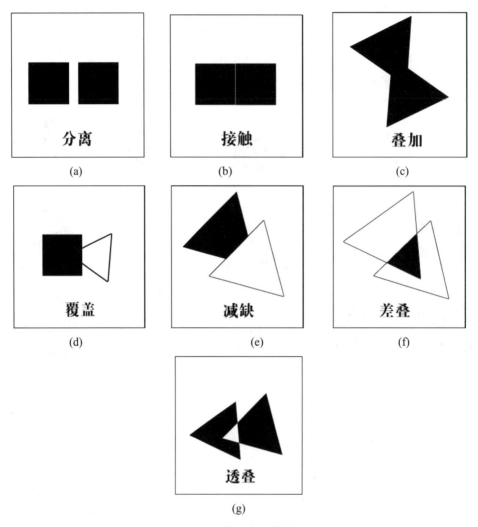

图4-3　形与形之间的关系

五彩瓷器

中国古代瓷器的产生和发展，经历了从原始瓷器到成熟的青瓷，又从青瓷发展到北朝白瓷，而后再由白瓷发展到彩瓷将近2000年的历程。其中，从青瓷到白瓷的转变，是在唐宋时期完成的；而由白瓷到彩瓷的转变，则是在明清时期实现的。明清时期彩瓷的发展和盛行，使中国古代陶瓷进入了一个鼎盛时期。何谓五彩瓷？《陶雅》上说："康熙硬彩，雍正软彩。"《饮流斋说瓷》中又解释："硬彩者彩色甚浓，釉付其上，微微凸起。软彩者又名粉彩，彩色稍淡，有粉匀之也。"康熙时期真正的五彩瓷是相当珍贵的，瑰丽多彩，品种繁多。

　　五彩瓷备受人们青睐的主要原因在于它浓艳明丽的色彩和精美的图案纹样。五彩瓷的装饰题材广泛而丰富，画面内容无论是一种或数种植物，还是具有传统宗教及神话色彩的图案，纹样造型都采取"观物取象"的方式，把所要表现的对象形式化、规律化、秩序化，强调其象征意义。在构图和纹样的组织中呈现出一种秩序形式，这种形式无论变化与统一、对比与调和、节奏与韵律，都给人以秩序和美感，如图4-4所示。

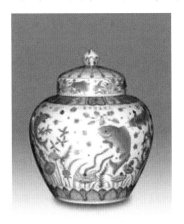

图4-4　五彩瓷器

4.2　平面构成与空间

4.2.1　空间

　　空间是物质存在的一种客观形式，生活中的空间是指有深、高、宽的真实的三维立体空间维度。而对于我们在平面设计中所说的空间构成形式，是在人的视觉思维中的三维空间，从平面构成空间中看到的空间，是一种假的视觉现象，是三维空间在二维空间的错视，它的本质还是二维的。

　　在平面中讲的空间具有视觉上的深度和高度。在平面设计中，元素单元构成空间的现象具有平面性，在某些空间的构成组织中也具有不可实现性。通过平面空间中三维的空间形式，能够产生新的意想不到的视觉效果，设计师可以利用这一点在设计中进行新的造型形式的创作。

4.2.2　视觉空间的平面表现

　　视觉空间即在构成平面中，二维平面上的三维视觉感受，它并不具有真实的空间和深度，是在真实二维平面空间中的假的三维空间感受，是构成平面中元素构成关系的一种视觉错视，利用这种视觉错视，我们可以感受到平面构成中的立体空间感，享受由这种视觉上的错视而引发的视觉享受和审美情趣。

在真实的三维生存空间中，立体感和空间感都是真实存在的。在平面构成中，这种视觉上的立体感和空间感也就易于为人们所接受，并乐于享受这种同自然界真实空间相和谐的空间立体感，也就是视觉空间。在平面视觉设计的角度，它是一种表达设计理念和设计构思的有效方式和重要手段。

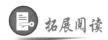 拓展阅读

在平面空间中，可根据元素间的透视关系来表现立体空间感，主要表现方法有形态之间大小关系的对比和形态虚实的表现，具体在空间的表现中有形态的重叠、大小、疏密、粗细、斜线、投影、放射线、阴影、明暗等。

重叠，在平面空间中，只要是物体形态彼此间部分地相互叠掩，无论是什么形态、什么材质的元素都会产生形态间的前后视觉错视，上层的元素相对下层的元素给人视觉上更近些，详见第3章空间层次构成。

一般我们认为相对大的粗的稀疏的元素在画面中相对有向前的视觉感受，而相对较小较细较密的元素显示出后退的视觉感受，因而产生画面间的空间前后感。在平面构成中运用这种方式来表现画面的空间感应注意元素的大小疏密间的位置构成安排，以防画面出现乱、碎的画面效果，如图4-5所示。

元素粗细疏密对画面空间感的影响　　　　元素疏密的视觉进深空间

图 4-5　线的疏密与空间

阴影是由自然界中的光线因素转换而来的，通过对阴影的运用，使得画面出现真实空间的视觉感受，使画面出现立体，如图4-6所示。

在进行画面明暗对比的应用时，明暗之间比较容易表现画面的光感、阴影及立体感，在一般情况下，同等条件下，画面中明度较高的元素显得有前进感，如图4-7所示。

放射状线是具有类似透视效果的图形空间造型手法，所以，在表现画面空间立体感时，也是表现平面空间三维深度感的一种表现手法。图4-8是通过放射状线来表现立体空间感的作品。

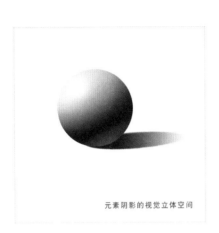

图4-6　阴影与空间

图 4-7　明暗对比

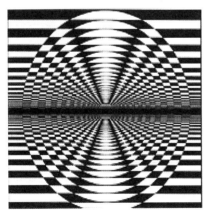
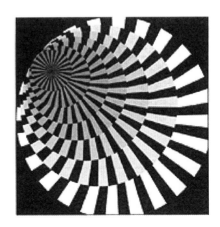

图4-8　放射状线表现立体空间感

4.3 平面空间的视觉错视

4.3.1 错觉心理

错视，是视觉上的感受，因此也是心理错视，是人生理上的错视，也就是当人在观察事物时，由于人对于事物的个人经验或者由于参照物的对比效果而产生的视觉上的错误的感知行为。在平面设计中，也经常出现观者对于图形画面的错误感受。

在设计作品中，由于错视心理，可引起画面中元素图形间产生与客观事实不相符的错误的感觉，从而创造出不同的视觉效果。因此，设计者应该熟练掌握这种效果的产生及应用。通过对视觉错视心理的研究，有助于我们创作出新的具有表现力的作品。

1. 关于线形交叉引起的错视

有一条线因有其他元素的介入，在视觉上受到某种影响，而出现的方向及曲直上的错视效果。如有一条直线与多条斜线相交叉时，直线在视觉上就会受到影响，随着斜线的增加，直线的扭曲变化越来越强烈，如图4-9和图4-10所示。

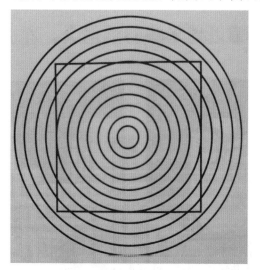

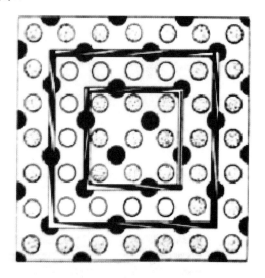

图4-9　正方形与背景圆同心，交叉引起正方形的错视　　图4-10　背景上圆点的排列交叉引起正方形的错视

2. 关于方向不同引起的大小、长短的错视

在画面中，同样长短的线由于摆放方向的不同给人不同的长短感受，由于人的视平线呈水平方向，对水平方向的长度认识相对准确，而对垂直方向的认识会有误差，由此出现了方向上的长短错视，如图4-11所示。

3. 关于面积、长短、大小的错视

两个同样大小的图形，由于所处环境或周围情况的不同而引起的大小、面积等的错视。

图4-11 方向不同引起的大小、长短的错视

图4-12中由于箭头状元素的放置而引起两条同样长短的线条错视。

图4-12 长短的错视

4.3.2 暧昧空间

暧昧空间是指在平面设计中，元素构成形态间存在视觉上的含糊和模棱两可，它的形成主要依赖人观看作品的视觉角度、对作品的主观注意力、着重点的不同。在平面构成中，形态的构成，由于人观察角度的不同而引起的视觉接收的不同。在具体表现中，主要有作品正负形图与底关系的错视，以及在同一平面中由设计者对元素形态的巧妙组合构成引起的一图双关、两种状态并存的形式。这种视觉上的不明显，称为暧昧空间，它以新颖的形式加之设计者对视觉元素的巧妙构思，增强了视觉平面设计的趣味性。

1. 正负形

在平面设计中，正负形也就是由图形的图底关系转换而来的。早在1915年鲁宾的创作鲁

宾之杯开始，图形的图底之间的关系开始进入设计的思考领域，所以，这种关系又称为鲁宾翻转图形。在作品中，凡是封闭的曲面都容易被看成是"图"，而这个面的另一面又被称为底；面积相对较小的多被看成是"正形"，面积相对较大的被看成是"负形"。

正负形也叫反构形或虚实形，就是指"图与底"的关系，它是平面设计中一个重要的关系。阿恩海姆曾认为："图与底之间的关系，就是指一个封闭式的式样与另一个和它同质的非封闭背景之间的关系。"这种关系运用了视觉最基本的组织原则——正负空间的表现。

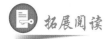 拓展阅读

正形是画面内实的形，负形是外实中空的形，当一组或一组以上的正负形相反组成，构成一幅作品时，我们就称之为反构图形。

当我们以不同视线看正负图形时，平面空间的图形产生了游动，共用线没有变，而物形却呈现出不同的形状，产生诡谲性和梦幻感，让人感受到正负形艺术的特殊魅力和美妙。无论是正与负，还是图与底，它们都能分别成为独立的知觉整体，两者具有同样重要的视觉刺激强度与信息。对于设计师来说，看出并组织这两个区域的能力是至关紧要的，如图4-13所示。

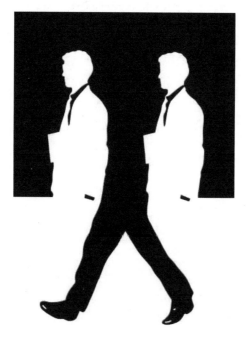

图4-13　正负形应用

运用正负形空间，黑白对比，给人以强烈的视觉刺激，让画面中的人行进起来。

在很多设计作品中，我们也经常能够看到正负形关系的构成方式的表达，如图4-14~图4-17所示。

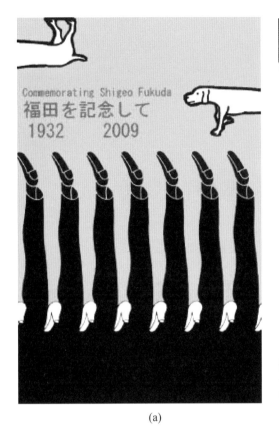

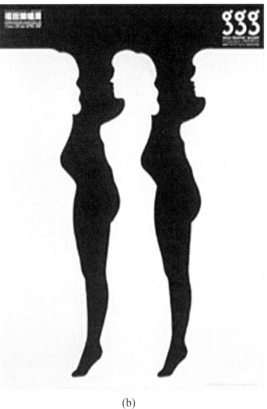

(a) (b)

图4-14 日本设计师福田繁雄设计作品

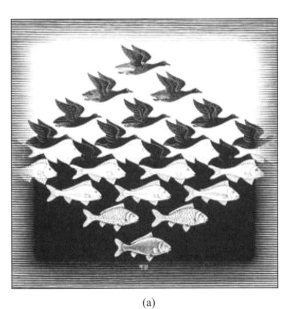

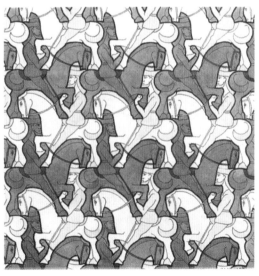

(a) (b)

图4-15 埃舍尔作品

(a)

(b)

(c)

图4-16 正负形在画面中的体现

(a) (b)

图4-17 以色列艺术家 Noma Bar的插画作品

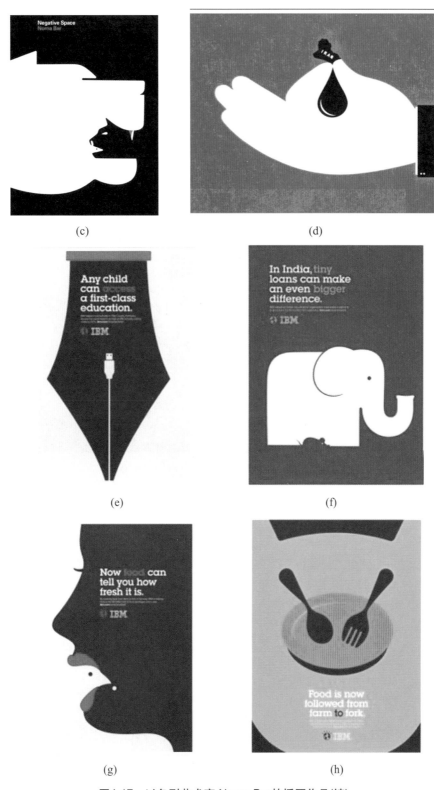

图4-17　以色列艺术家 Noma Bar的插画作品(续)

2. 同构图形

同构指的是在一个平面内通过元素形态巧妙地组织，从不同的视点将两个不同的元素与相关的内容巧妙地组合在一起，共存于同一平面中，产生具有创造意义的新图形。同构图形与正负形图底反转有着形似的地方，都是由于观察角度的不同引起的视觉上的错视，从而出现两种形态并存的局面。正负形是两者共用某一线或者面而形成两个独立的形象。同构图形是指在不同物形间建立起在形态、物质或作用等某一因素或几个因素的有机关联，借形态的转换，达到表现主题的意义和作品的目的。这种图形设计，一般具有较强的视觉趣味性，往往容易引起较强的视觉注意，如图4-18和图4-19所示。

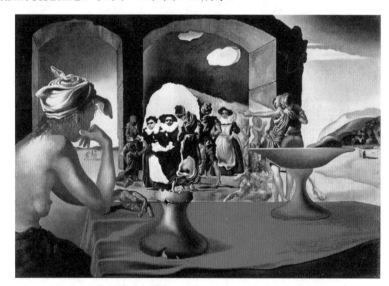

图4-18　达利《奴隶市场和隐藏的伏尔泰半身像》

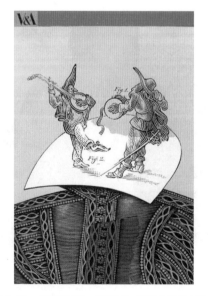

图4-19　伊斯特万·奥洛兹《V&A博物馆》

4.3.3　无理图形

无理图形是用非正常的构成手法，将人们熟悉的客观世界、根据自然积累认为合理的事物，转换成混乱的、逻辑思维不合理的图像空间，打破了存在于人类脑海中正常的、真实的事物空间，同时打破人类的心理思维，在合理与不合理之间重新认识事物，把隐含在内的图形空间意义表现出来。

 拓展阅读

在实际应用中，荷兰著名版画家埃舍尔及日本著名设计师福田繁雄等艺术家熟练地应用这种表现手法，使许多作品脱颖而出。

1. 悖理图形

悖理图形从字面理解就是有别于普通正常的合理的事物及元素和表现空间，在艺术设计创造中，我们不仅可以对现实的事物进行大胆的想象，还可以在设计作品时将想象转换为设计平面中的可能，变不相关为相关。悖理图形的创作形式多样，我们可以通过创造性的思维，从构图形式中寻求最佳表现元素，通过挖掘图形空间的可能性来表现创造，由此产生新的意义，如图4-20~图4-24所示。

2. 矛盾空间

矛盾空间，从字面上指它存在不合理性。在平面设计中，矛盾空间是指元素构成间的不合理性，在平面二维空间中通过形体的转折等造成的元素形态间的构成关系具有一定的表现性，但在真实的三维空间中却不可能存在，也被称为"无理图形"。

图4-20　悖理图形(1)

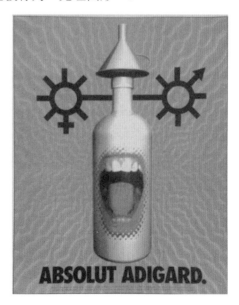

图4-21　悖理图形(2)

图4-22　悖理图形(3)

图4-23　悖理图形(4)

图4-24　悖理图形(5)

在平面设计中，为了达到设计想要的效果，有时会故意违背真实空间中物体构成的原理，而有意地制造出同真实空间毫不相干的矛盾图形，这类图形也被称为矛盾空间图形。在设计中，矛盾空间图形可以随着元素构成结构组织的变化而显示出迥异的元素形体关系，体现了人的直观感性和理性理解力。

拓展阅读

　　矛盾空间正是利用了平面的局限性以及人对于画面视角的不同而引起的视觉的错觉，形成了在实际空间中无法存在的空间形式。因为这种空间存在着不合理性，有时还不容易立即找出矛盾所在，这就会增加读者的兴趣，引人遐想。

　　学习矛盾空间的构成，可以在画面中传达出奇妙的空间，使不可能变为可能，还可以提高学生对于元素形态的把握，在形态构成及组织方面得到充分的训练，增强学生的创造力，如图4-25所示。

图4-25　矛盾空间

案例 4-2

《委任状》

　　油画《委任状》是雷尼·马格利特的作品。马格利特是超现实主义画家中最独特的一员，他的非常规想象和富有哲理的思想不仅给我们的图形视觉语言带来了新的启示和思索，同时也深深地影响了现代视觉传达艺术。

设计工作者都知道，创意的图形表现是通过对创意中心的深刻思考和系统分析，充分发挥想象力和创造力，将想象和意念形象化、视觉化。以下笔者将从图形创意的角度分析马格利特的绘画作品。

如图4-26所示的《委任状》，是以梦幻手法表现的超现实主义绘画。在繁茂的树木中，女主人公策马而行，不知道她与委任状有什么关系，或许只是潜意识的联想。然而，人与马却是在令人惊奇的非逻辑性的林木中穿行，展示出超现实的虚幻与玄奥。画画意义晦涩，令人在猜度中理解其无意识的内涵。

图4-26 《委任状》雷尼·马格利特

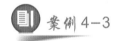案例4-3

综合案例解析：鲁宾之杯

鲁宾之杯是设计史上著名的设计图形。图中首先让人看到的是画面中白色的杯子。然而，若我们的视线集中在黑色的负形上，又会浮现出两个人的脸形，设计师利用图底互换的原理，使图形的设计更加丰富完美。

如图4-27所示，人们在画面看到的是人还是杯子，完全要看他注视的角度是在图形上还是在背景上，或是看整体还是看局部。由于观看点的不同，将分别出现不同意义的画面，即双重意象(double image)。中间白色部分是杯子，若视线集中在黑色的负形上，看两边黑色部分则是相对的两张脸，而白色则成为"底"，成为"空间"，图和底随时可以转换，都是图

形，这就是"互为图底""图底反转"。这种图—底关系的现象，称为鲁宾反转图形。在格式塔心理学中同样会用到鲁宾反转图形。格式塔心理学认为，人们感知客观对象时，并不能全部接受其刺激所得的印象，总是有选择地感知其中的一部分。

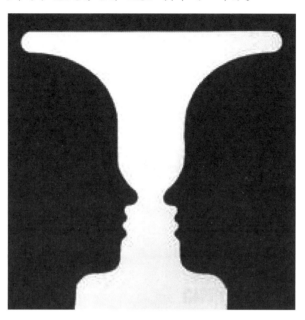

图4-27　鲁宾之杯

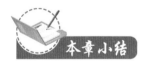

本章小结

本章主要讲解在平面构成设计中，关于元素构成、元素形态以及画面空间之间的内容知识，形是画面构成的基本元素，在画面中形与形之间的关系构成整个画面的结构空间，在平面设计中，空间即二维平面中的三维空间视觉感受，是元素构成结构制造出的视觉错视而引起，并不存在真实的空间深度。学习平面构成各元素间的关系，有助于练习想象能力、活跃思维，有助于学生的跳跃性思维的培养。

课后练习题

一、填空题

1. 形是形状、形态、形象、图形等的总称，是一种简单的、具有_____的平面构成元素。

2. 在平面构成中，任意一个点、线、面或是具有_____的物体形状，都可以作为基

本形。

3. 空间是物质存在的一种客观形式，生活中的空间是指有_____、_____、_____的真实的三维的立体的空间维度。

二、选择题

1. 平面构成关系中最基本的就是构成元素，也就是构成中的"（　　）"。

 A．点　　　　　　　　　　　　B．形

 C．线　　　　　　　　　　　　D．面

2. 在平面设计中，元素单元构成空间的现象具有（　　），在某些空间的构成组织中也具有不可实现性。

 A．平面性　　　　　　　　　　B．直观性

 C．象征性　　　　　　　　　　D．便捷性

3. 从字面理解就是有别于普通正常的合理的事物及元素和表现空间的是（　　）。

 A．矛盾空间　　　　　　　　　B．暧昧空间

 C．悖理图形　　　　　　　　　D．错觉心理

三、问答题

1. 元素形态与形态间的组织关系是什么？

2. 空间构成在平面设计中的作用是什么？

3. 人对于图形的错视心理的体现是什么？

第5章

平面构成表现技巧的尝试

学习要点及目标

- 了解平面设计中关于构成元素质感肌理的表现。
- 了解构成设计中元素形态的创新。

5.1 质感

平面构成作为与立体构成、色彩构成统称为三大构成的其中之一，主要从二维平面的角度研究基础造型活动的基本规律和基本特征，研究平面中物体形态的构成方式，倡导一种新的思维表现方法和创新意识，具有很高的理论价值和普遍的指导意义。因此，平面构成在继包豪斯设计学院之后，开始作为一门基础构成课程在各大艺术高校进行教学。

拓展阅读

质感是物体元素的肌理，也是与任何物体都有关系的造型要素。质感肌理也是一种设计语言，它有助于提升元素形态造型的独特性格，质感配合着元素形象给人各种感受，并充满丰富的视觉表现力。

质感是指物体表面或光滑或粗糙的效果，可以说是视觉上的，也可以说是触觉上的。质感是附着在物体元素上的表现形式及造型要素。肌理从设计构成角度来讲，也可以说是为设计造型而服务的，是艺术造型表现独特个性特点的重要表现要素。质感以不同的方式附加在造型上，改变元素形态造型的外貌特征，使元素产生视觉和触觉上的变化。

质感作为一种独立的设计语言来讲，配合着元素的表现，带给人不同的感受。尤其是现在越来越强调用户体验，强调人与人的沟通、以人为本的观念，质感能够添加到形态造型上来表现呈现物质的自然及特殊面貌，并在设计中以视觉和触觉方面的感受来影响人们对于设计造型产品的心理感受和想象。因此，设计师们也开始进行关于元素造型的质感的研究和应用。

质感可以分为触觉上的质感和视觉上的质感。触觉上的质感，顾名思义，即用手来触摸所感受到的元素肌理的变化。触觉质感是直接的，人们可以经由触摸来感受得到物体元素的变化。具有一定的立体感受和空间感受，能够经由触觉感受到，如图5-1所示。触觉质感主要是以元素表面凹凸起伏的形态来表现，如现在的名片、包装等的设计中，设计者尽显其能，各种具有不同触觉感受肌理的纸质品的出现和布艺制品的革新，都显示出了质感在现代设计中的重要性。视觉上的质感，即视觉上能够看得到的，在触觉上是以平面的状态出现的，在我们日常看到的平面性的网络或者电视电脑，纵然看起来有着如同触觉感受相同的心理感受，但它的本质是平面的，是由于视觉上的感受而牵引起的触觉心理感受。由于构成设计最终的表现大多是借由平面的形式来表现的，因而多数的关于触觉的质感被拍摄成平面的形式来表现，但并不能说触觉质感的研究是无用的，它是可以经由视觉感受来唤起人们对于表面质感的触觉感受的，比如我们从高空俯瞰大海，蔚蓝色的海面会通过视觉传达给我们海面的肌理感受。再如站在山腰看云海，虽然我们不能通过触觉来感受云海，但通过视觉，仍然可以感受到云海那特殊的肌理。因此，也可以说触觉质感同时也兼具着视觉质感的特点。触觉肌理是具有触感的，在实际广告传播作品中，大多使用摄影和复印的方式将具备触觉肌理的

作品转换为平面的画面，摸起来没有了触觉肌理的特性，但作品画面看起来如同触觉肌理，具有强烈的可触感。

质感指的是材料表面的纹理、构造组织造成反射光的空间分布不同，因造成反射光的空间分布不同，会产生不同的光泽度和物体表面感知性。比如，细腻光亮的质面，反射光的能力强，会给人轻快、活泼、冰冷的感觉；平滑无光的质面，由于光反射量少，会给人含蓄、安静、质朴的感觉；粗糙有光的质面，由于反射光点多，会给人笨重、杂乱、沉重的感觉；而粗糙无光的质面，则会使人感到生动、稳重和悠远。在立体构成中，肌理不是独立存在的，而是属于造型的细部处理，也就是相当于产品的材料选择和表面处理，如图5-2所示。

图5-1　肌理质感(1)

图5-2　肌理质感(2)

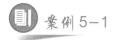 案例 5-1

思想改变世界

如图5-3所示，这组雕塑是美国一家非营利机构TED的标志，旨在传播正思想、正能量，从而改变生活，改变世界。仔细看，这些排列整齐的小人经过大脑之后逐渐发生了变化：弃枪反战的士兵、放下扫帚拎起手包的妇女、逐渐不黑白分明的队伍等。而引领这些正能量的有：约翰·温斯顿·列侬，披头士乐队成员，反战者；艾薇塔·贝隆，阿根廷第一夫人，短暂生命中，致力于扶贫就难；马丁·路德·金，解放黑人等。这些人拥有开明的思想、正直的人性光辉，从而改变世界，改变生活。正如巴尔扎克所说：一个有思想的人，才是一个力量无穷的人。足见思想之可贵。

雕塑的空间感不仅是指物体本身的空间感，还指该物体对于人们所产生的心理反应的空间感，换句话说，心理上的空间感与物体本身的物理空间感同样重要。雕塑本身所表现出的质感给人一种安定、沉稳的感觉，像是一个正在思考的学者。

图5-3　具有空间感的正能量雕塑

5.2 形态肌理的创造

5.2.1 材料与用具

　　平面设计也是一种造型的行为活动，那么在造型活动中总是需要一些材料来进行，材料的使用决定了元素最后的形态、颜色、肌理、质感等要素。因此，了解某些材料的特点，可以使造型活动进行得更加便利。

拓展阅读

　　材料的使用是为着艺术设计或绘画中的造型服务的，是为了得到有效的视觉表现而进行的，使用或者制造发明一些用来表现造型形态的工具与材料是必要的。

　　这样来说，平时对于材料和工具的了解与注意，并用特别的方法来使用其创作出具有表现力的形态和质感是很重要的事情。

　　下面来介绍在设计和绘画中为了达到形态的创新而需要用到的一些材料和用具。

　　材料：由于多数绘画或者是设计活动是在纸质物品上进行的，因此将形态造型等需要用到的材料分为两部分来介绍：一种是纸质品，或者也可以说是被着色或被进行形态造型活动的物质材料，包括书纸、印刷用纸、剪贴用纸或者手工纸等纸质品；另一种是用来进行形态创造所用的着色材料等，包括颜料、涂料、染料等，如图5-4所示。

图5-4　材料列表图

工具：有了构成形态创造所需要的材料，然后就是准备进行创作所需要用到的工具，包括日常所用的作图工具或者绘画工具等，如毛笔、铅笔、尺子、三角板、喷枪、剪刀等，如图5-5所示。

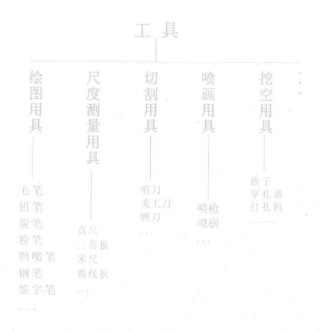

图5-5　工具列表图

我们所罗列出来的只是众多材料工具中的一部分，在众多材料工具中还有很多用来进行造型设计的，如材料颜料中的广告颜料、水彩颜料等作为绘画颜料，除此之外，还应该有更

多的颜料色料的存在，也有很多可用来进行形态创造的方式方法。

总之，最重要的是我们应尽可能地了解更多的材料工具，进而确认众多工具材料中那些可用来进行造型创造的材料，同时在适当的时候又可以运用这种方法进行造型创作，这样对于实际的设计创作是非常有益处的。

另外，可用来作画的用具和材料众多，且越来越有创新，但我们还是应该从最简单的材料工具来使用并掌握其特点，进而渐渐地普及到更加精进的工具材料。在工具材料的使用中，纸质材质是比较受欢迎的，它不仅可以用颜料来作画，也可以将材料表面加以破坏，或者往上粘贴其他物质，因此，掌握材料的加工使用方法是十分必要的。此上所说的材料只是其中一部分，进行设计创作造型中需要用到的材料工具还有很多，此处不再一一列举，可在实际操作创作使用中进行发现及掌握应用。

5.2.2 形态的创造

当了解了材料工具在设计造型活动中的应用之后，我们应进一步引申出关于形态造型的具体方法技巧。在设计造型中，关于形态肌理创造的重要性自不用多说，对于设计中日常所用的方法的归纳和创新，要求对材料的足够了解及对工具的巧妙应用，确定这些材料工具对于造型的效果等的实验是必要的。

在此所说的关于设计形态的创造，主要是指物体元素在人为或自然的因素下形成的自由形态，非一般图形构造或形态上的具有规律等要素的非自然形态。自由形的创造对于设计中的灵动性及生命的感受大有裨益。自由形的创造多是由自然形态下的偶然性活动或者说是出于必然的偶然性活动来进行形态的创造，如在纸上水流过的痕迹、墨水瓶洒了之后的墨水的形态，也可以是冻结的冰柱流下的形态等，我们既可以感觉到它的必然出现，也是由于它自身的偶然性形成的如此自由的形态，我们可以看到这些形态中的精神的感受，以及现代造型的独特的形态魅力，如图5-6所示。

图5-6　波洛克作品

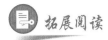 拓展阅读

在形态的创造中，有很多偶然性的创造也是非常必要的，运用出乎意料的方式来进行形态的创造，得到意想不到的偶然形态，并在如此出现的一些形态中感受到自由形态偶然性的独特的神秘感和不可思议的魅力。

1. 关于颜色颜料的特殊造型方式

绘画的笔法有很多种，目的是描绘出作品中需要的形态笔触，同理，在设计中关于形态的创造方面，也需要运用不用的颜料进行形态的可行性创作。

(1) 渲染法。有过国画经历的学生都知道，在笔墨水分把握不准的情况下，下笔就很容易使墨在纸上晕开，做不到力透纸背，让墨按照原来的想法落在纸上。在造型创作中，也正因为这种状态的发生而出现了意料之外的形态，因此运用渲染法可以尝试在不同湿度的纸上进行颜料的晕染而产生新的形态，如图5-7所示。

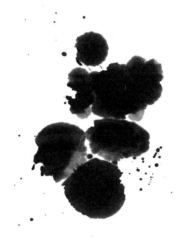

图5-7 水墨在不同湿度的纸上形成的形

(2) 吹彩法。吹彩法是指用笔在纸上滴更多的水质染料，并在颜料没有干的时候尽力地用嘴吹动，这时颜料会出现像丝状的细线，出现了用笔所描绘不出来的自然之形态。

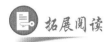 拓展阅读

在纸上画一条线，可以是圆点，也可以是尽可能想得到的形态，接着吹出想要的形态走向，然后，神奇的自由之形态就出现了。

在考虑吹彩法的同时，也应懂得不同颜料的性质有所不同，那么最终所出现的形态也会有所不同，如图5-8所示。

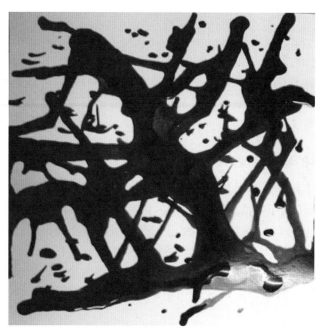

图5-8　吹出来的形态

　　(3) 滴流法。滴流也就是用笔蘸颜料在纸上滴落，如果纸张吸水性强，那么颜料会留在纸上形成水滴纸上的自由形状；而当水分较多时，颜料没有被纸张完全吸收，这时将纸倾斜，那么纸上的颜料将会沿着纸张倾斜的方向流动，从而形成长短不一的线形。

　　如图5-9所示，为用颜料墨水滴在纸上而形成的形状，由于纸张对墨水的吸收和墨水对纸张吸附性的不同，形成的流动的间距和流动的长度也不同，因而显示出长短不一的差距形式，十分有趣。

图5-9　墨在纸上滴流而形成的自由形态

在实际应用中，由于不用颜料的黏合性不同、纸板或者木板等其他材料的吸水性不同、在实际操作中倾斜角度的不同，而产生的最终效果的流线型自由形态也不同。总之，运用滴流法进行造型创作，形成的自由形态所具备的独特的韵味是普通纸笔间所描绘不出来的。

(4) 抗水法。因别的因素对于水的抗拒力，在广告颜料等多种颜料中，有着水性颜料和油性颜料之分，都知道水与油是不相溶的，这也就解释了在水中滴油，油因与水不溶，且质量轻于水而浮在水面上。那么在对于形态的创造性研究中也可以运用这种原理来进行自由形态的创作，试着做出各种偶然的形态来。

 拓展阅读

在设计或者绘画中，经常用到的是在纸上涂上水或者油或者蜡，再用相对应的颜料进行绘画或者涂抹喷绘，因水和油的不相溶性，以此来创作产生不相溶的抗水性图形。

以水或者蜡或者油在纸面上随意喷绘涂抹，进而用水性或者油性材料进行艺术造型的创作，凭借着水和油的不相溶性，使两者挤压抗拒，产生普通形所不具备的厚重感和自然神秘感，如图5-10所示。

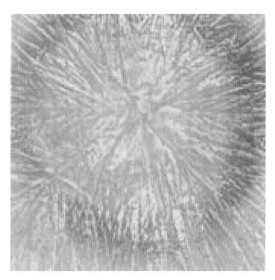

图5-10　抗水法

(5) 墨纹法。墨纹法是运用颜料墨水在纸上流动而形成的自然形态。在国内外的很多作品中，都有使墨色浮于水上，并以纸转印出墨在水中流动的图案。同样，墨纹法关于图形的创作，也是先在合适的容器中盛上一定量的清水，然后用带有染料的笔在水中滴墨或者用带有染料的笔在水中划动，起到将墨转移到水中的作用，之后可以用工具在水中轻轻划动，使墨在水中形成图形，而后将纸快速地放在水面，继而转印出墨在水中的图形。使用这种方法创作图形时，不同的颜料和不同吸水性的纸所出现的图形形态是不同的，而在这种创作方法的运用上，推荐采用吸水性较好的纸张。

(6) 晕彩法。与渲染法类似，但不同的是渲染法是先把纸打湿再往上滴墨任其晕染，而

晕彩法是先往纸上合适的地方滴或者喷绘需要的大致图形，趁纸半干未干之时，往纸上注水，使墨彩呈现粒子状向四周晕开，形成意想不到的图形。

关于颜料的形态的创造方法还有很多种类，这里只讲解了一部分，可以从中领悟到基本的实现创作的方法，进而熟练地应用并创作新的表现方法，创作出意料之外的偶然的形态。

2. 使用工具来创作偶然自由形态

工具的使用在设计或绘画中都有着一定的用途，如在绘画中，经常有用刮刀或别的工具来表现画笔不能表现的效果。

拓展阅读

在设计中也是一样，一些工具的使用，给设计中的自由形态的创作带来了可能，世间的万物皆有其可用之处。

(1) 喷刷法。使用喷枪或者牙刷等工具蘸上颜料，然后再喷刷至画面上，颜料呈雾状洒在画面上，这种方法的技巧是在物体元素的亮暗部作出圆润的渐变效果，因此在这种样式的表现上是行之有效的表现手法，能够作出颜料在纸上的若隐若现的透明质感。

(2) 弹线法。看过木匠做活的同学应该了解木匠所用的墨斗，使线浸入墨水中，弹出笔直的墨线。在我们生活中用画图工具画出的直线是连续性的，并且线条会附着在纸上，没有其他。而用弹线法画出的线条，不见得是连续性的，之间可能由于蘸墨的不同而引起非连续性线条，且由于弹线力度的不同，使墨水在画面上喷绘出粒子状的微小颗粒，而呈现出不同的独特状态，如图5-11所示。

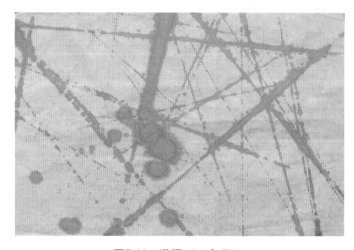

图5-11 洪耀《五角星》

(3) 抖落法。抖落法即由于抖动及重力的因素使墨汁分散散落在画面上，形成一个自由活泼的自然形态。运用这种方法可造出随意自然之感。因此在关于形态的创作上，可使用涂满颜料的毛笔、刷子等工具将之抖动散落于画面上，而创作出自由、强劲的笔墨动态，如图5-12所示。

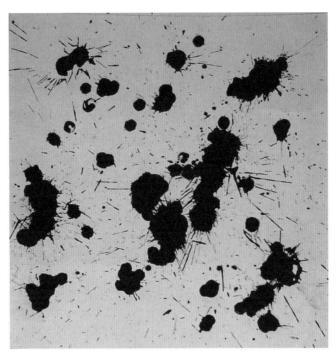

图5-12　抖落法

3. 纸张的特殊用法

在平面创作中，无论是艺术创作还是设计中，纸的应用是最广泛和频繁的，了解纸张的材质和性能对于自由形态的创造而言是必要的。纸的类型繁多，对于形态的创作有着不同的表现力。不同的纸也具有不同的表面纹理、光泽、平滑度和纸张的粗细、吸水性，这些都可以作为设计造型中需要考虑的因素。由于造纸工艺的不同，使得纸的纸质有着较大的差异，在纸的厚度、平滑度，以及纸的密度、凹凸感上有着极大的不同。

在现代艺术设计中，纸张不仅作为艺术设计的载体进行表现，纸张自身的设计也开始作为一种观念和语言来传达信息。

 拓展阅读

纸作为传播的媒介载体，在纸张上绘画是最常见的表达方式之一，除此之外，我们亦可在纸上进行视觉形态的表现和肌理质感的表现。

1) 刮

纸张具备一定的厚度，用尖锐的刀子或者其他有破坏力的工具来对纸面进行破坏，使纸面变得伤痕累累，而恰恰是这种刮出的痕迹，使纸张具备了强烈的视觉效果。运用这种方法用不同的钝器在不同的纸张上进行刮伤破坏，可以产生不同的效果。如在纸上涂上颜料，再用刀子等钝器在纸张上进行破坏形成的形态也具有一定的视觉表现力，如图5-13所示。

图5-13　钝器对纸的刮痕

2) 撕

用手直接撕扯纸张使纸张产生随意的线形，非直线却有着直线的曲折之意，让画面产生粗犷的感觉，富于变化之形。在这么多种纸张的应用上，有些纤维纸张在撕扯的过程中也会在边线的地方出现细长的纤维丝，显得别有一番韵味，如图5-14所示。

图5-14　对不同的纸进行撕扯所形成的形态肌理

3) 揉、搓、擦

纸的造型的可能形有很多，运用纸张的可变化性，可以对纸张进行摧残和再造，其中对纸张进行揉、搓、擦等可因纸张的材料而产生不同的效果。而对一张普通的干纸进行揉搓，纸张展开会形成自由的褶皱形态，尽力地搓一张纸也可把纸的形态变成一个有体积的绳子。对于纸张的多种摧毁和再造，有着无穷的趣味性和创造性，如图5-15所示。

图5-15　对纸进行不同程度的揉搓后的效果

4）拼贴

以纸张为素材，进行形态的创作有多种多样的表现手法，如若不在纸张上直接作画来表现的话，也可像之前所讲的对纸张本身进行加工，此处所讲的造型手段则是纸张的拼贴，如图5-16所示。

图5-16　美国艺术家的拼贴设计图像

5）熏烧

纸张经过熏烤后呈现焦黄色，呈现出破旧之态，给人怀旧的感受，即使不再添加其他的色彩或构成元素，仍能够传达出一种破旧的具有故事的形态。在纸张被熏烧过后可将纸张重新换个面貌，变得老旧、有沧桑感，同时边缘的焦黑和黄色渐变也是一种形式上的肌理效果，如图5-17所示。

图5-17　对纸进行熏烧后产生的形态

5.2.3　肌理的构成

在前面所讲的关于形态的创造中讲到不同材料对于肌理创造的可能性之运用方法，其中在形体的创造的介绍中，也讲到了关于肌理质感的因素，在一些材料及工具的使用中，对于形态的创造同时也是元素肌理的创造，两者在一定时刻可以等同。接下来我们认识关于肌理的构成的几种手法。

1. 黏合

肌理的实现除了借助现实存在的实物之外，我们也可以通过造型的方法对物质材料进行再拼合和依附粘黏行为，使造型元素更加丰富多样。

乳胶是一种化学工业黏合剂，干燥速度相对较慢，深受绘画艺术领域艺术家的喜爱，乳胶的密度等因素可使其制作出光滑平整的效果。另外，乳胶具有很强的黏合作用，可将沙子、树叶等颗粒状或轻质量的元素与其他元素进行综合材料的造型和肌理的表现。

乳胶是一种富有黏性的造型材料，在艺术表现中经常用到。

2. 折叠

通过折叠可以使材料具有一定的体积感，这是折叠最大的特点。折叠方式上的多种多样，使得元素进行折叠后的形态也各有万千。将折叠好的造型黏合在平面媒介上就是很好的肌理表现方式。其中纸质品不失为一种很好的折叠材料，如图5-18所示。

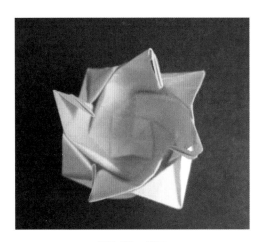

图5-18　折叠

3. 拓印

以手工的方式对肌理进行复制，原理与用铜板刻字相同，可以将真实的物体的真实肌理质感通过各种方式转移到平面材质上。常见的有用树叶蘸上颜料，拓印在纸上，形成不同的树叶的自然肌理。在实际的操作运用中，可通过个人的喜好，选择不同的事物来进行拓印的尝试，这样的造型活动，可以达到真实的视觉感受，且具有一定的灵活性，如图5-19所示。

图5-19　树叶的拓印

拓展阅读

肌理材质的不同有助于提升自我造型的个性，有了肌理的不同质感构成，造型才具有丰富表现力的可能，多种肌理的构成都是作为造型的一种手段，但不同的肌理呈现出来的造型在性格和表达的情绪上有着很大不同。

拓印是以各种方式附着在设计造型上来服务与设计造型。在之后的设计艺术生活中，可以利用拓印和其他表现形式、表现手法，通过不断地创新来提高艺术设计的整体表现力和设计艺术的视觉传达作用。

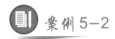 案例 5-2

雕塑《枪》

背景介绍：

雕塑《枪》是由加拿大艺术家桑德拉·布隆姆雷和瓦利斯·肯达尔创作，从雕塑本身看他们制作的目的是揭示暴力文化仍充斥现代社会，想在思想上和情感上唤起人们对暴力本质的认识。

如图5-20所示，从立体造型的肌理角度看，这座雕塑将7000件武器焊接起来，从视觉上给人一种震撼，故而，这种肌理感觉称为视觉肌理。

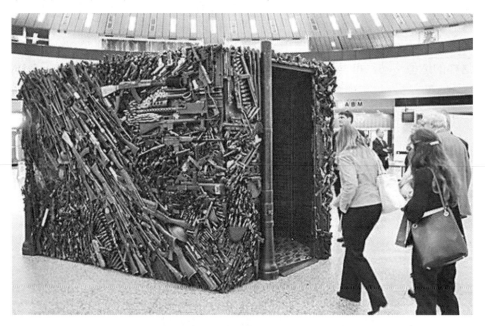

图5-20　雕塑《枪》

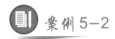 案例 5-3

综合案例解析：琶洲国际会展中心

琶洲国际会展中心位于赤岗琶洲岛。琶洲陆地面积为9.66平方千米，北临珠江，与珠江新城、广州新技术产业开发区、赤岗领事馆区、长洲文化旅游风景区等城市或重要发展区相

邻。根据广州市城市建设规划，琶洲地区的发展目标定位为：以广州会展博览中心为核心，以会展博览、国际商务、信息交流、高新技术研发、旅游服务为主导，兼具高品质居住生活功能的RBD(休闲商务区)型、生态型城市副中心。建筑总面积为70万平方米，首期占地43万平方米，建筑面积为39.5万平方米，已建好16个展厅，其中，室内展厅面积为16万平方米，室外展场面积为2.2万平方米，主要以展览、展示、表演和大型集会为主要使用功能，是目前亚洲最大的会展中心。

如图5-21所示，会展中心的外形，从高处俯瞰，如一朵白云在江畔飘动；而从东面侧看，则似一条奋起跃上珠江南岸的鲤鱼。这一设计是日本一家著名设计机构佐藤公司在强手如林的国际招标中胜出的，富有时代感和标志性特征。会展中心的设计理念来自珠江的"飘"，波浪般起伏的屋顶使它宛若自珠江漂浮而至。这种理念与广东奥林匹克体育中心的设计有些相似。

琶洲展馆是高科技、智能化、生态化完美结合的现代化建筑，按照国家5A智能化建筑标准进行设计，建设中大量应用国际高新科技，智能、通风、交通系统体现了世界先进水平；层高、地面负荷、电力供应可满足大型机械展、帆船展等各种对展馆条件要求苛刻的展览的要求；单个展厅面积均在1万平方米左右，且各馆门面设计合理，一、二层的十三个展厅各有开阔的门面，多个展览可同时举办，互不干扰。展厅无柱，空间大，利用率高。

图5-21　琶洲会议展览中心

　本章小结

本章主要介绍了在平面构成中关于元素质感肌理及偶然自由形态的创造性行为，旨在使同学们了解这种基本的造型肌理的表现，并从中领悟到关于形态创作和质感肌理的表现的方式方法是无穷的，应进行深入研究，以挖掘更多关于形态创作和肌理表现的方式方法。

 课后练习题

一、填空题

1. 质感指物体表面_____的效果，可以说是视觉上的，也可以说是触觉上的。

2. 纸质品包括_____、_____、_____或者是手工纸等纸质品。

3. 通过折叠可以使材料具有一定的_____，这是折叠最大的特点。

二、选择题

1. 质感指的是材料表面的(　　)、构造组织给人的触觉质感和视觉触感不同的质感。

 A．纹理 B．材质

 C．图像 D．手感

2. 肌理的构成的几种手法不包括(　　)。

 A．黏合 B．折叠

 C．拓印 D．渲染

三、问答题

1. 质感是什么？

2. 肌理的实现在平面设计中的作用是什么？

3. 简述形态的偶然性创造在造型中所占的位置。

练习题答案

第1章

一、填空题

1. 色彩构成、平面构成、立体构成
2. 表达能力、创造能力
3. 构成主义

二、选择题

1. A
2. A
3. D

第2章

一、填空题

1. 大小、形态、面积
2. 相对大的点
3. 三维感

二、选择题

1. B
2. C
3. D

第3章

一、填空题

1. 元素与画面
2. 和谐
3. 自然重复、无限重复

二、选择题

1. D
2. B

第4章

一、填空题

1. 可视性
2. 视觉表现力
3. 深、高、宽

二、选择题

1. B
2. A
3. C

第5章

一、填空题

1. 或光滑或粗糙
2. 书纸、印刷用纸、剪贴用纸
3. 体积感

二、选择题

1. A
2. D

参 考 文 献

[1] 张鸿博，明兰. 平面构成[M]. 北京：北京交通大学出版社，2011.

[2] 余国瑞. 平面构成(修订版)[M]. 北京：清华大学出版社，2012.

[3] 杜鹃. 平面构成[M]. 北京：清华大学出版社，2012.

[4] 孙彤辉. 平面构成[M]. 武汉：湖北美术出版社，2009.

[5] 胡云斌. 平面构成[M]. 北京：人民美术出版社，2010.

[6] 洪雯，敖芳，罗倩倩. 平面构成[M]. 北京：中国青年出版社，2017.

[7] 陆叶. 平面构成[M]. 北京：中国纺织出版社，2015.